抗爭與認同

台灣戲劇現場

邱坤良 著

本 土 新 書

出版緣起

在外來政權統治的時代，本土文化是被統治者維護生命尊嚴及延續民族生存的糧食，其特徵是偏重於歷史尋根，調子多半是悲愴的。

政權的「外來」本質消退後的時代，本土文化就是本國文化，是建立民族自信、開創國家發展與國際地位的根本動力。其特徵偏重於關懷當代的生活環境。應該唱的是樂觀進取的調子。

我們非常清楚的看到，台灣在歷經四百多年的外來統治之後，已經逐漸進入「新本土文化」的時代。

「新本土文化」的內涵，至少應包括下列特質：

李永得

一、它是非常有自信的，因此可以自我形成一種有機體系，健康地抗拒或融合外國文化，以成長其智慧。

二、它是寬容的，因此在本國境內的各種文化都能有尊嚴的和諧共榮，不再有尊卑、不再互相抗斥。

三、它是生活的，是增進生活內容的源泉。其政治性格消退，不再是被用來對抗外來政權的武器。

四、它是以土地為滋養的生命，不再是意識形態製造的產物，因此對我們所生長的這塊土地之愛與關懷，乃是創造新本土文化的最基本要素。

台灣已具備了新本土文化的成長時代環境，但尚未成型，我們忝為文化界的一員，出版「本土新書」系列，希望對新本土文化做出貢獻。

我們相信，透過「本土新書」，您可以輕鬆地認識生活化的新本土文化，也期待您，用生活的態度，共同來為新本土文化灌注生命。

自序

我的劇場經驗

邱坤良

二十年來的教書生涯，辦活動，做演出，參加會議，學文章，忙得不亦樂乎，一切似乎是「一步一腳印」的那麼自然，以致於要追溯當初是如何步上這條路，動機何在？都很難說出讓自己感動的大道理，因為要從學校教育中找尋線索，似乎很不容易，特別是小學、中學到大學，學校裡沒有戲劇教育，也缺乏對台灣文化與社會的關照。那個時候出現在大學的戲劇科系，是要發展中西方傳統的現代劇場，而要做學生，最基本的條件是要說得一口標準國語，對於來自宜蘭偏遠小鎮的古意少年而言，這完全是另外一個世界，看他們所學、所演，艷美宛如歐洲宮廷圓舞曲，與我生活中的鄉村戲院與「棚下」劇場大不相同。

我的劇場經驗來自廟會與戲院，「名師」都是名不見經傳的民間藝人與地方父老，我不太專注於表演的好壞或內容是否教忠教孝，我喜歡的毋寧是「等待」的感覺——等待節慶來臨、等待溜進戲院、等待戲劇開演，等待散戲之後……。這是我青少年時代所

能享受到最開放的生活空間。而這個空間又與都會所熟悉的劇場不同，它涵蓋小鎮每個流動的角落，所呈現的不僅是戲劇內容，而是以舞台為中心的周圍景觀，舞台不僅只一個，它遍布各處，戲院、廟宇、「×民之家」……各有舞台，小舞台再建構整體的大舞台，而台上台下的互動——在人與人，表演與表演，人與表演之間不斷進行。戲曲、新劇、歌舞團、雜技團，這些不管源起是新、是舊、是中、是西，藝術也好、色情也好；在這裡都十足的本土色彩，鮮活而動人。

從生長環境中接觸文化，其實是許多人的共同生活經驗，這些經驗可能永遠保留在他們的記憶之中，也可能在學校的教科書及專家、媒體的一番教化、指導之後忘掉了它，每個人的人生際遇不同，我青少年時「放浪的人生」竟成為我日後教學與研究的一部份，何其幸運。隨著年紀的增長以及讀書工作的關係，在原有的劇場經驗之外，也有了許多接觸不同劇場文化的機會，這種歷程，與許多同事、朋友的經驗剛好是背道而馳的，他們一路子升學，出國唸書，接觸到最現代的劇場文化，而後又回頭仔細觀察這裡的每個文化現象。到底是「殊途同歸」還是「本末殊異」似乎也不容易判斷。蒐羅在這本書的大部分是評論性的短文，基本上代表我對劇場與社會文化的一些看法，十足地野人獻曝，希望能勾起朋友們的一些回憶，或者能提供作為談論當代台灣文化的話題。

目錄

第一章

台灣劇場的新本土主義

劇場、語言與觀眾

　　台灣現代劇場活動熱鬧開放，頗能反映現代都會人的生活品味。但放在台灣整體環境來看，卻又與社會文化脈動有明顯的隔閡。一九八七年政治解嚴、社會開放的結果，台灣文化面相呈現與以往大不相同的多元趨勢，但劇場除了突顯兩性關係、同性戀話題之外，有關族羣問題、本土文化政策、生態環保、國家認同等重大課題很少反映在劇場之中。以劇場重要元素——語言來說，便顯現不出多年來的語言文化趨勢。

　　當台灣社會開始反省、檢討以往僵化的國語教育對本土文化的戕害之時，為了彌補缺憾，地方政府、文化中心、學校加強本土文化教育，推行母語（包括福佬語、客家話、原住民母語）教學，學術機構（如中央研究院史語所）、報社（如自立晚報）及社團紛紛開設母語課程，期使社會大眾——尤其是年輕一代有機會學習台語，連許多「外

劇場、語言與觀眾

當前的語言現象與本土文化教育成效不一，但從學校教育、傳播媒體到唱片、電影、娛樂業大體上反映了現階段文化反省的結果。這種現象照說也應該反映在劇場中，能以台語為媒介，挖掘本土素材，以期豐富劇場內涵，吸引台灣民眾，而現有的劇場觀眾也能在國語為主的劇場之外，欣賞台語劇場的藝術表現。尤其是方興未艾的兒童劇場，更應該出現幾團使用本土語言的劇團，讓不諳國語的民眾也有機會帶著自己的兒孫一起看兒童劇，一起陪子女成長。但事實上，台灣當代劇場幾時考慮過廣大的民眾也可能變成觀眾？當前兒童劇場可曾想過阿公阿媽也需要親子教育？

國語成為台灣當代劇場表達的唯一工具，有其文化與歷史背景，長期的學校教育與文化活動早已使國語成為劇場人的母語。甚至倒果為因，認為台灣劇場必須使用國語，擅長「正音」的人才方能學習戲劇，成為劇場專業人才。即使目前劇場觀念已較以往開放，但一般演出仍不敢輕易嚐試國語以外的語言，一來演員缺乏本土語言訓練，再者也怕影響觀眾看戲的興緻。最後，台灣劇場得到的結論就是，使用台灣話的民眾沒有劇場看戲習慣，現有的劇場常客則不習慣或看不懂台灣話的表演。

劇場發展與社會關係應多元交流

當代台灣劇場人士常感慨劇場缺少觀眾，再好、再賣座的戲也不能像紐約、巴黎的專業劇場一樣，可連演數月、甚至數年之久。他們分析劇場無法吸引觀眾的原因，不外是缺少好的演員、劇本、經費、場地，但很少去思考台灣的劇場生態，以及到底誰是觀眾？台灣傳統的劇場觀眾在哪裡？

劇場是表演藝術，更是社會文化的一環，它不僅反映社會面相，也有導引文化發展的責任與功能，與社會文化脈動息息相關。戲劇不是某一階層才會發生的活動，也不是只有少數人才能擁有的修養。雖然劇場可以多元發展，也可以呈現不同主題與形式內容，但不只限於小劇場，也不僅屬以國語呈現的話劇，而是存在於各階層的文化現象。劇場觀眾不需刻意界定，他們可以看傳統戲劇，也可以看前衛劇場，可以看國語舞台劇，也可看台語舞台劇。多種不同層面觀眾的交流，以及觀眾接觸不同形式的戲劇，才可能建構整體的劇場文化環境。

台灣當代劇場──舞台劇是引領台灣劇場發展的主流，卻也是少數都市菁英的藝術「專業」，連「觀眾」都由他們在界定。劇場所呈現的方式、內容屬於一小羣人的思想

活動，與一般民眾——其實就是觀眾——何干？今天我們與其質疑民眾不來劇院當觀眾，倒不如檢討民眾不習慣或不願意到劇院當觀眾的理由何在。除了劇場人所關切的劇場品質之外，是否也應該反省劇場的演出與社會大眾的關係？

台灣民眾曾經是最好的戲劇觀眾與藝術贊助者，所以「平常慳吝不捨一文，演戲則傾囊以助者」一直是台灣民間文化傳統。不僅支持戲劇活動，更有欣賞、學習各類型戲劇的興趣，即使面對不熟悉的劇場語言也能虛心接受，使用「官話」的京劇、亂彈能在台灣民間長期興盛，甚至被奉為「正音」，就是一例。不僅傳統劇場如此，本世紀以來陸續傳入的歌舞劇、現代劇也莫不成為台灣劇場的一環，受到民眾的喜愛。六〇年代之前，全台灣各都市、城鎮到窮鄉僻壤，都有話劇、歌舞劇團、傳統劇團的表演，那時候，民間的劇團不可能有政府的經費補助，劇團營運完全依賴劇院賣票的收入，換言之，即使處在經濟匱乏的時代，庶民大眾仍然養活為數眾多的職業劇團。

從戲劇史角度來看，台灣現代戲劇活動可以追溯到一九二〇年代的新劇與文化劇，這種與傳統戲曲不同的劇場形式，曾經也是台灣民眾劇場重要環節，卻在戰後遭到抑制與扭曲。剛剛接管台灣的國民政府把劇當作是政治宣傳與推行國語的重要手段，為了讓長期接受日本「奴化」思想的台灣民眾早沐「王化」，來自中國的行政官僚和劇運人

劇場、語言與觀眾

005

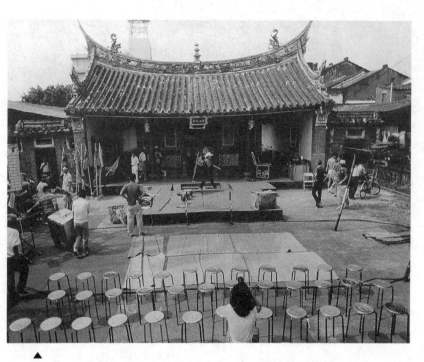

士毫不體會台灣民眾的語言障礙，也不太尊重本地的劇運傳統，反而振振有詞地告訴台灣民眾：「請您不要說：國語話劇我們聽不懂！」（一九四六年十二月二十一日《台灣新生報》），也就是說，聽不懂國語不能當做不看話劇的理由。

在一番政治風潮之後，原來已居弱勢的台語話劇消失，僅剩下新劇藝人浪蕩江湖，在各地戲院巡迴演出，但題材已受到極大的限制，專演一些江湖恩仇或家庭倫理劇，再也看不到具批判性的台語話劇演出了。

台語劇場增添文化張力

長期以來，我們的文化政策與藝術觀念確有許多隱晦不清之處，值得深思與反省。

劇場作為一種綜合性的藝術形態，集合眾多的文化工作者，應該走在社會文化前端，啓發民眾寬廣的思考空間。可惜我們所看到的劇場工作者大多是有「潔癖」的藝術家，半世紀來的台灣劇場發展因而很少出自內省，大都是受外來因素的刺激，而知識階層所謂的文化、藝術，經常隨時空環境變異而有不同的指涉，以前官府、知識分子所輕鄙的「陋俗」，現在會成為「文化資產」或重要「表演藝術」也就不足為奇。

存活於民間的戲劇也是一種劇場形式，他的觀眾（民眾）如果照戲劇史的發展軌跡，都可能成為現代劇場觀眾，只要劇場文化不被刻意割裂。以目前的社會文化環境來看，把劇場的涵蓋面放寬，並不代表立即可以把民眾帶到劇院。長期的政治、社會、文化因素，民眾的劇場生活早已消失殆盡，要讓民眾恢復參與戲劇的傳統，必須仰賴各方面的配合，而最基本的，則是劇場工作者能夠放開心胸，面對民眾，展現不同的戲劇風格，影響不同階層、族羣的觀眾。

文化價值觀是相對，而非絕對的，劇場藝術何嘗不然。重視本土語言（台語）只是

發展當代劇場眾多方法之一，它的目的並非瓜分現有劇場觀眾，也不是排斥國語劇場形式。相反地，是讓不語國語的民眾有接觸劇場、欣賞戲劇的機會，間接地也為國語劇場培養觀眾。劇場增加台語，不但擴大觀眾層面，確切掌握社會文化脈動與庶民大眾的生命態度，更增加劇場藝術內涵與文化張力。

對一般民眾而言，當代劇場——不管是大劇場、小劇場與他們最大的隔閡並不一定在於劇場形式——包括內容、言語與劇場表現方法，而是缺乏相互交流的經驗基礎。以前，民眾看不懂國語話劇，不能當做保存、發展台語話劇的理由，如今，怕觀眾聽不懂台語反而能做為劇場不敢嘗試台語創作的原因嗎？

劇場的政治與歷史話題

戲劇有很多展現方式，也可以反映很多議題與訴求，劇場可以不談政治，就如同劇場也可以談政治一樣，可以嘲諷或象徵的手法批判政治，同樣地，也可以各種風格表現人的精神生活與人性本能，與現實政治保持一定距離，但一旦涉及政治性議題，對題材的選擇與運用應有嚴肅的態度。

保守的台灣戲劇環境

最近住在台灣的人好像突然勇敢起來，「蝦米攏不驚」，以前一些碰觸不得，避之唯恐不及的政治議題或敏感話題，如今都敢肆無忌憚地大發議論，對「層峯」與執政當局毫不留情的撻伐、批判，個個宛若開明進步的民主鬥士。劇場也是一樣，政治話題接

二連三被提出來消遣一番，戽斗的總統，顢頇無能的執政黨，暴力的反對黨及一些流行的政治話題都有意無意地出現在台詞之中，製造不少效果，從觀眾的笑聲中，劇場工作者似乎在一時之間掌握了社會脈動，發揮了無與倫比的劇場魅力。

劇場做為人類文化的一部分，反映不同國家、民族、區域的文化傳統與人文精神，本來就與現實環境有明顯的互動關係，尤其是它的呈現集合編導、表演、音樂、美術與舞台技術專業人才，透過與觀眾的交流，更可以形成一股巨大的文化力量，引領社會風潮。不過，劇場對政治、社會的反應或批判有時空性與原創性，在威權統治的時代，戲劇中再隱晦的隻言片語，都會產生驚人的震撼效果，相反地，在資訊發達、百家爭鳴的時代，政治已然開放，社會也呈多元化，批判時政需要的不只是勇氣與道德，還需要更多的藝術經驗與專業知識，一些不知反省、自以為是的政治嘲諷反而粗糙不堪。

半世紀來台灣的戲劇環境基本上流於保守，戲劇團體需要黨政單位補助，相對地也受到其規範與控制，所有的戲劇公會、協會都是「有關單位」的外圍組織，屬於「戰鬥文藝」的一支。即使是配合民眾生活、節令而演出的地方戲曲團體也無法脫離政治力量的制約，成為各級黨政單位的「文宣大隊」——國家慶典時的民俗遊藝及選舉時的地方樁腳。

整體而言，台灣劇場與社會發展脈動相比，顯得節奏緩慢而又後知後覺，劇場對社會環境的瞭解與關照恆常走在民眾文化後面，既不能對時代有所預測、批判，也不能對社會議題立即回應。戲劇演出不是純粹的娛樂，及「反共基地」歌舞昇平的表徵，就是作為道德教化或政府文宣工具，對於威權政治下的社會現象，則是噤若寒蟬。史坦尼斯拉夫斯基認為演員是公民藝術家，應該以戲劇為武器，為「人民」、「祖國」服務，對台灣的戲劇界來說，真是徒託空言，遙不可及。

早期台灣戲劇的抗議精神

其實，這種生態並非台灣戲劇的本來面目，二十世紀以降的中國與台灣處於新舊政治社會、文化交遞，戲劇在其間皆扮演一定的腳色。中國的話劇從五四運動時期開始就深受易卜生主義的影響，具有強烈的社會改革意味，強調戲劇必須針對社會存在的各種矛盾提出尖銳的批判，而後左翼主導的戲劇運動更以旺盛的戰鬥精神挑戰當權者與外國帝國主義，成為三○年代以來中國話劇傳統。再以日治時期的台灣新劇（文化劇）而言，戲劇運動者把新劇作為社會改革及戲劇改革的重要手段，也具有強烈的現實主義風格與浪漫主義色彩。

戰後初期的台灣劇場基本上承繼了台灣與中國的話劇傳統，不管是台灣本地劇團，或來自中國的劇作家、導演、演員都曾經對當時的社會面相提出批判，並試圖透過戲劇的表演激發人們對生活本質的思考，簡國賢、宋非我、林博秋、陳大禹、辛奇等人參與演出的《壁》、《羅漢赴會》、《香蕉香》、《醫德》皆是著名的例證，此外，歐陽予倩、新中國劇社及其他幾個大陸話劇團體曾來台灣公演，一些後來被視為禁忌的左翼劇作家，如曹禺、夏衍、于伶、阿英劇作在四〇年代後期經常在台灣上演。而後隨著政治局勢的變遷，台灣當局對藝文界採取有計畫的整肅行動，以反共抗俄的基本國策做為戲劇表演的重要指標與原則，劇團組織有一定規範與任務，演出的劇本更受到嚴密的檢查，台灣戲劇原有的抗議精神消失殆盡。

在官方力量主導下的戲劇演出，不管是傳統戲曲、舞台劇，鮮少是以台灣政治歷史、社會事件、人物做議題者，傳統戲曲演的多是中國英雄傳奇、歷史公案、才子佳人，幾乎看不到台灣的影子。而舞台劇（包括新劇、話劇）演的也大多是外國劇作，創作劇本與台灣有關者則以現代生活議題為多，雖然也曾演出鄭成功、吳沙之類的台灣歷史劇，但都有濃厚的官方文宣、教化色彩，戲劇中所運用的材料只是少許的官方文獻，很少有民間視野，詮釋手法自然也不離「官方說法」，充滿中國正統論與漢族中心論，

台灣的風土、人情、族羣變遷與歷史情境極不容易表現出來。

重新面對歷史及生活環境

從戲劇與台灣政治、社會環境的互動來看，一九八〇年代初的小劇場運動算是較具敏銳的文化觀察與社會批判力。事實上，小劇場的政治性議題也已經成為台灣現代劇場的傳統之一，他們透過劇場元素，尤其是演員的肢體表演傳達政治訊息，政治議題變得潛沈疏離，留給觀眾的反省、思考空間也較大。相反地，有些一向「不碰政治」的劇場順勢擷取政治話題嵌入劇情之中，或在無關現實政治的演出中即興穿插政治語言，以為發揮了道德勇氣，對不公不義的社會提出批判，其實早已慢了好多拍，顯得十分突兀，因為這種政治性語言既看不到什麼微言大義，也顯現不出犀利深刻的批判效果，大多屬於是浮淺與媚俗的搞笑而已，不僅輕挑，也常反映劇場的歷史失憶症。

台灣四十年來戲劇的保守環境，一方面是政治環境使戲劇工作者必須「心中有一個警總」，自我設限，再方面則是教育體制與傳播媒體傳達特定的資訊與思考方式。目前台灣社會自由開放，百無禁忌，戲劇呈現的揮灑空間比起戒嚴時期真不可同日而語。但因為以前的政治體制所提供的訊息實在有限，也未必全然公正，劇場工作者除非有很強

烈的自省能力或嚴謹的工作方法，否則，不易從歷史脈絡對現實政治現象做出判斷，也不瞭解社會為什麼會變，對於「不惜以今日之我與昨日之我挑戰」的轉折也看不出思考反省的過程。要使劇場的政治性議題深刻有力，最直接的方法恐怕仍須重新解讀現代歷史，換言之，我們不僅要向前看，也要向後看，從百年來的變革中尋求經驗，掌握當前的政治社會文化脈絡，才可能建構共同的劇場語言與生活經驗，發揮劇場真正的力量。

而在重新面對歷史的同時，透過田野工作方法對所屬環境和人民作直接的觀察和深刻的剖析，從民間尋找歷史素材與美感──包括民間熟知的歷史事件、政治議題、風俗傳統，以及傳說、歌謠、俗諺的實質內容及其表現方式──從中尋求豐厚的資源與靈感，也許是劇場界現階段值得一試，也應該經歷的一個過程。這方面，布萊希特的史詩劇場觀點對今日台灣劇場仍有發人深省之處：

戲劇家站在史學家立場，用超乎平常人的角度去觀察生活、認識生活，進而反映生活，把生活中一些司空見慣的事物用戲劇方法表現得不平常，揭露事物的因果關係，使人認識現實的可能性，從而使戲劇發揮「解釋世界、改造世界」的雙重功能。

我們對於歷史的回顧，及對生活環境的重新認識，只是複習以往該做而未做的功課而已。

台灣劇場的新本土主義

「社會就像一座劇場」，這句話每個人耳熟能詳，不過，通常只在電視新聞中播出立法委員在國會殿堂表演肢體語言時，人們才會在播報員指導下，對所謂「政治秀」感到莫名的厭惡。其實，這種政治舞台上所呈現的常只是瞬間的表象而已，它背景因素及形成過程才是最深刻的一齣大戲。

台灣歷史上經常有戲劇發生，尤其是近四十年來的台灣社會更提供無比豐富的戲劇素材，充滿懸疑、反諷、矛盾與衝突，社會悲喜劇、諷刺劇，或者是荒謬劇，不斷重覆上演。

曾經，強調台灣意識，愛台灣鄉土就如同批判偉大的蔣總統一樣，是需要拼命、十分「買命」的事。

本土文化是什麼？

現在，時代改變了，言論大開，大漢細漢談起時事，銳不可當，個個猶原一尾活龍，什麼話都可以說，連總統也不免挨批、挨罵，原來不可一世的國民黨更是被「軟土深掘」一般消遣。在反對勢力鍥而不捨的努力下，台灣本土文化重見天日，成為許多人的志業及信仰。

從前被輕視、討厭的鄉下人玩意、「陋習」都被萬般疼惜起來，以往地方拜拜演戲，政府總會再三警告，勸解民眾節約，不要舖張，不要浪費，出現在媒體的也是記者先生小姐的統計——某某地方的拜拜吸引多少的食客，吃掉幾千幾百萬元，這些錢足以蓋一座圖書館云云……。可是，現在廟會被視為民俗文化的根本、地方文化建設的基石，拜拜一場比一場熱鬧，一些原來對地方戲劇毫無認識的年輕人開始唱起歌仔戲，從中找尋代表台灣人的本質，愛怎麼說，就怎麼說。

今日台灣社會，每個人皆口口聲聲愛台灣、愛本土文化（至少不敢公開說不）。然而，理念繁雜、品牌不同，有先知先覺、後知後覺及不知不覺者；有打死不走的勇敢台灣人，也有加上各種註解、但書，例如「我愛台灣，我更愛中國」，或者是「我愛中

國，我也愛台灣」等排列組合的台灣—中國人，當然也包括代天巡狩，專門檢驗別人愛

不愛台灣的台灣人，這些愛台灣者用不同的標準決定你愛不愛台灣，有的是看你說不說

台語（福佬話），有的是看你看不看歌仔戲、布袋戲、有沒有到鹿港采風、到頭城搶

孤、到阿里山達邦村看鄒族祭儀，也有人看你幹國民黨夠不夠味，當然，也難保有人是

以吃不吃檳榔，罵不罵台灣三字經反諷你是否有本土味道。

其實，本土文化是什麼？恐怕許多人都沒辦法說得清楚，畢竟這是十分「感覺」與

「奇檬子」的問題。

從本土立場去思考台灣文化

許多人，包括一些形象開明的社會菁英，常會隨興地把台灣社會的文化活動和文化

現象化約為二分法：例如中國文化／台灣文化、大傳統／小傳統、現代文化／鄉土文

化、精緻文化／通俗文化……。對長期深具中國文化薰陶者而言，台灣文化是中華文化

大傳統的一部份，所謂本土文化，只是民俗廟會、野台戲及舞龍舞獅之類民間遊藝而

已。

對於深具反抗精神的社會菁英而言，他們所認知的台灣本土文化是承續基督教長老

會、日本法治精神及西方民主自由思想的傳統，使用台灣語文，追求台灣社會「公義」、「自立」的台灣精神，與這種文化相對的是中國（漢）文化，民間的藝術習俗因依附拜神祭祀而產生，曾經被這些菁英份子視為漢文化的餘毒，是妨害台灣社會進步的阻力。

對於那些深具台灣意識、抗議精神數十年如一日的前輩，我們有無比的崇敬，台灣社會今日還能讓人有一個思考空間，他們的堅持功不可沒。但是老先覺驗收台灣精神常採取高標準、高難度，令人心驚膽戰，例如要對台灣現有文化徹底改造，去掉傳統包袱，建立台灣新文化。可是，「買命」的是，不管你喜不喜歡，台灣古早的歷史不算，從十七世紀漢人入墾到今即已經走過三百多年，歷經荷蘭、明鄭、滿清、日治及現在的中華民國；現有的台灣文化，有源自原住民文化傳統，也有受東洋、西洋文化的影響，當然，更大部份是不同時期的移民及官僚、商賈從中國帶來的漢文化，由於時空不同，各具時代性格與精神風貌，綿延至今，在台灣根基既深且遠，也是當代台灣文化構成的重要部份，如果要與這些有形、無形的漢文化經驗劃分界限，一時之間真不知如何篩檢。

也有些老先覺對台灣未來的文化充滿理想與憧憬，希望台灣文化能有一次「文藝復

興」，重現台灣人文傳統，可是這種「文藝復興」不知要「復興」那一時期的台灣文化，是要恢復原住民在漢人未來之前保有的純真、自然的原始文化特質？漢族在墾殖時期冒險患難的移民精神？基督長老教會的信仰，還是日治時期的光榮傳統？

生活在台灣的人當然應該有台灣意識，也應該尊重在本土成長、流行的文化，但台灣意識主要精神，在於確認台灣文化的自主性與發展性，經由歷史的省思重新探索人與土地、環境的互動及其所呈現的人文精神、族羣關係及宗教信仰，並具體表現在對台灣的認同，及對不同族羣語言文化的尊重、欣賞與容忍，使不同族羣的文化都能成為建構台灣本土文化的主要部份，而不是盲目排外的大福佬主義。換言之，本土文化不一定是指布袋戲、歌仔戲及民俗廟會而已，它還有更積極的意義，基本上，從台灣本土立場思考的藝術文化都有可能本土化，成為台灣文化的重要部份。

關照台灣社會的主體性

當前的劇場活動也許可提供具體的經驗與實例，因為戲劇需要表演者及相關劇場工作者的集體合作，也需要觀眾的參與，最能具體反映出一個國家、民族、地區文化活動的興衰及社會意涵。

019

另方面，台灣的戲劇有源自中國的傳統戲曲，有在台灣發展起來的新戲曲，也有傳自東洋、歐美的新戲劇；一九八〇年代以降，各種形式的小劇場風起雲湧，在傳統舞台劇之外另樹一幟，使劇場表現空間更大。那麼，我們如何看待這些來自不同傳統的戲劇呢？

長久以來，戲劇深受政治環境的影響，所謂台灣戲劇曾被解釋成用台灣方言表演的戲，屬於地方戲、民俗藝術的範疇，與一般所謂話劇、舞台劇甚至京劇截然不同。

事實上，台灣社會提供戲劇演出的現實舞台，十分寬廣，也極具現實性與包容力。所以馬哈薩德在台灣演出成為《馬哈台北》，而不會被單純當做美國劇場的搬演，同樣地，藝術學院的《亨利四世》如果到英國演出，我們也會視之為台灣當代劇場經驗，反映的是台灣社會的文化觀念。總之，我們沒有理由把出現在當代台灣社會的現代戲劇不看做是台灣戲劇——包括各種形式的舞台劇及實驗性的小劇場，因為，用其他國名地名稱之——如中國現代戲劇、美國劇場，更是「混淆視聽」了。

戲劇，不管其形式如何，源自何處，是在金碧輝煌的劇院表演，或順時搭建的草台，甚或街衢、廣場就地作場；不管它演的是楊宗保、演的是荒謬劇或莎士比亞的戲劇，一旦出現在台灣社會上，道道地地就是台灣戲劇的一部份，因為整個劇團組織、營

▼戲劇不管其形式如何，源自何處，一旦出現在台灣社會上，道道地地就是台灣戲劇的一部份。
（劉振祥攝影）

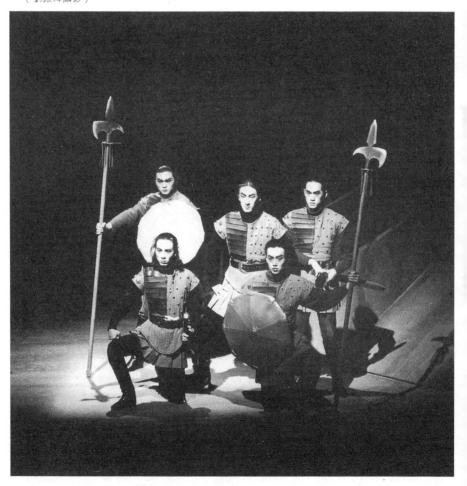

運方式、經費來源及演員、劇場工作人員、甚至觀眾都是台灣人文環境的一部分，而整個戲劇醞釀的過程更與社會脈動密不可分，自然也充滿本土人文關懷，而戲劇的內容、流派與劇場發展趨勢，也必然深刻的反映台灣社會文化的現況。

分別台灣戲劇的標準不在它的表演形式，也不在表演內容、手法的傳統或不傳統，或是否使用台灣語言演出，而是以它的出發點是否以台灣社會做為思考的重點，是否有台灣社會主體性的關照。

這是台灣劇場的新本土主義，其他形式的本土文化何嘗不該作如是觀。

台灣需要什麼樣的社區劇場？

台灣近年的劇場活動展現了迥異於以往的風貌，許多劇團離開台北都會，在各縣市城鎮社區落戶生根，與民眾文化有了明顯的互動，文建會也透過軟硬體的獎助措施，適時推出「社區劇場」的新「主張」，鼓勵劇場工作者投入。

不過，到底什麼是「社區劇場」？似乎還有許多討論的空間。筆者曾多次參加有關「社區劇場」的討論會，與會者不乏社區工作經驗或劇場實務，每個人也都知道「社區劇場」很重要，應該推廣、落實，但對於「社區劇場」的看法卻十分分歧，似乎劇團活動只要與社區、民眾、地方沾上一點邊的，都可能被冠以「社區劇場」的名銜。

其實，劇場有很多可能性，不論是目的、題材、表現方式，觀眾層面都可以有不同的選擇，參與劇場不必非得選擇「社區劇場」不可；只要關照到一般民眾，無論是在劇

情中反映大眾生活，或是到鄉鎮、社區表演，對於劇場文化的推廣與提昇都有一定的作用。而劇團分布在不同的城鎮、社區更有助於城鄉文化的均衡發展，因為劇場需要眾多的專業人才及廣大的觀眾羣，它的所在地必然或多或少會與當地的文化、經濟活動產生一些關聯。法國早在戰前即大力推行文化擴散政策，由中央與地方簽約，鼓勵地方興建劇院，協助其發展劇場，對於法國文化的推展有明顯的助益，歐美許多國家的城鎮、社區也常因當地的劇團而聲名大噪，增加當地民眾的向心力，提昇生活品質，也帶來外地的觀光客。

因此，劇場活動原本就包含可能的「社區性」，無需特別強調，如果要標榜「社區劇場」，則代表它以「社區」為主要考量，與一般劇場腳色不同，也與座落於社區的劇場，或到社區演出的劇場有所分別。

台灣民間演藝歷史悠久

「社區劇場」與「劇場」、「社區」一樣都是外來名詞，也容易讓人聯想歐美的 community theater、civil theater或resident theater，基本上，就是民眾參與所屬環境的表演活動。美國早在一六八〇年代就有這類社區劇場活動的紀錄，中國劇場的社區性更

是源遠流長，可追溯到古代的「社會」活動。「社」是聚落基本單位，通常二十五家為一社，「社」的成員在春分、秋分前後，祭祀社稷神，之後聚餐會飲，並有各種娛樂表演，同「社」民眾「祭社會飲」的「社會」即是「社區劇場」的古典形態。

不過，今日在台灣要確定「社區劇場」的定義與功能，與其從歐美社區劇場或傳統劇場追本溯源，倒不如從現實環境來探討台灣需要什麼樣的「社區劇場」。

長期以來，我們的城鄉聚落與原住民族羣皆有悠久的表演藝術傳統。台灣原住民歌舞配合著族羣祭儀與生活而展開，為了祈求族羣的農漁狩獵豐收、通過生命禮儀與外在環境戰鬥的勝利，充滿儀式成分的歌舞表演就在祭典中虔敬愉悅的進行，歌舞之外的族羣文化，包括始祖傳說、祭祀禮儀、親屬關係，生活技能也莫不是在整個部落共同關注的祭儀中傳承下來。

漢人社會的戲曲結社也十分普遍。在地方父老倡導之下，全體民眾出錢出力，共同組織區域性表演團體，配合地方活動，也做為聚落民眾的主要娛樂。每個團體都有固定的集會兼排練場所，提供民眾練習戲曲、談天交誼，遇到地方節令與寺廟祭祀活動，則以最隆重的排場參加演出，參與者不但不能支領酬勞，反而有分攤經費的義務，但每個人都以參與、贊助地方劇團活動為榮，因為這是個人表現才藝、「以藝會友」以及參與

地方事務最好的機會。

在一九六〇年代以前，這樣的表演團體普遍存在於大城小鎮與鄉村地區，每個社區（包括角頭、聚落）都曾出現一團以上由民眾自行組織的業餘劇團，冠以「軒」、「齋」、「園」、「堂」、「社」的名號，表演南北管、京劇、歌仔戲或獅陣、宋江陣等傳統曲藝，近代許多由國外傳入的樂藝（如西樂）也曾被吸納為表演項目之一，藉著社區集體活動，凝聚民眾情感，表演藝術也因之代代在民間相傳。不過，以往的官府與知識階層多排斥民眾劇場活動，視之為無賴子弟的「遊興」，使得這類自發性的表演藝術只停留在基層民間，未能與官方、文人階層的藝文活動有更多的交流。而傳統劇場所表演的也一直是陳陳相襲的古典傳奇，注重程式化的表演，很少表現台灣千百年來的族羣變遷與社會發展，也不曾就社區的歷史、人物與重大議題加以敷演，無法具體反映地方人文傳統。

除了傳統戲曲之外，民間的表演藝術活動也包括新（話）劇，新劇的表現方式較為自由，較易反映民眾現實生活，從一九二〇年代開始，一些有志於社會文化改革的劇運人士即企圖以新劇團取代舊的劇場型式，當時的新劇團體不僅流行在台北都會，連草屯、新竹、大甲、霧峯、彰化、宜蘭這些小城鎮都出現新劇運動的痕跡。新劇活動人士雖以

提倡「文化向上」為職志，卻忽視傳統劇場的文化內涵與羣眾基礎，以「文化劇」面貌出現的新劇不能像傳統戲曲一樣，成為民眾生活中的戲劇，文人階層的戲劇改革運動因而徒勞無功。

戰後從中國傳來的話劇也是如此，雖然具有「提倡國語」、「發揚中國文化」的宣傳目的，受到政治體制的呵護，成為台灣戲劇的主導力量，鮮少從台灣歷史素材與人文傳統中尋求深刻的劇場力量，反而與台灣民眾產生更明顯的隔閡。整個近代台灣劇場史所呈現的竟是新／舊戲劇、國語／台語戲劇、西方／本土戲劇的分歧與對立。如今傳統戲曲早已隨著社會、經濟變遷，殘存在民眾的祭儀場合，與早年在民眾生活中的情形不可同日而語，至於屬於都市精英份子的現代戲劇活動，無論是劇場觀念、導演技巧、舞台技術與表現方式，基本上皆承襲西方劇場傳統。台灣劇場的歷史脈絡與文化傳統早就湮滅不清，很難在本土基礎上看出其吸收西方、現代戲劇的過程與所應建立自主的劇場觀。

社區劇場首要建立台灣劇場主體性

近來台灣政治、社會環境不變，許多舞台禁忌已然解除，在追尋本土化的過程中，

社區成為社會文化發展的基點，原來自生自滅的民間文化重獲重視，豐厚的藝術傳統與環境提供劇場工作者反省的空間。

目前一些文化行政單位正積極進行地方藝文資源的蒐集、保存與展演，雖然起步較晚，但總算有了開始，尤其是現代社會人際關係淡薄疏遠，粗糙浮誇的祭典與脫序的表演日趨惡質化之際，以社區為重心的劇場在當前社會環境中正可扮演重要的腳色，呈現民間文化的發展契機，使不同社區皆能表現不同的戲劇素材與劇場風貌，台灣劇場史蒼白、貧瘠的一頁或許能因而增強、補足。

社區既是地方文化推展的基礎，「社區劇場」也是台灣劇場的一環，自應研讀國內外劇場經典，甚至演出世界名著，但基於台灣劇場史缺乏主體性格，地方文化傳統尚待重建，在前述缺失明顯改善之前，「社區劇場」仍應先面對該部落、社區、城鎮長久以來的歷史事件、族羣關係、地理環境、風土人情及社區共同關注的問題，或就現有的藝術資源加以整理、呈現，當台灣劇場的主體性建立，不再是歐美劇場的餘風末流，「社區劇場」才堂而皇之地嚐試其他戲劇內容與風格，使社區民眾在本土經驗之外，也能經由莎士比亞、契訶夫或曹禺的劇作，瞭解不同的劇場世界，並且透過實際演出，展現地方文化多采多姿的風貌。

當前「社區劇場」因社區的歷史環境與人文條件之差異性，會有不同的發展模式，不過，整體而言，現代戲劇應是「社區劇場」的主流，但在表演方式與內容、素材方面會與時下劇場所表演的舞台劇有極不同的風格。社區民眾透過實際參與、研究、演出的過程，加強社區認同感，地方文獻資料也可能保存、流傳，而民眾的集體情感與生活經驗，反映在劇場之中，自然鮮豔動人，能充分顯現民間文化的活力。在傳統劇場活動蓬勃的社區，則以傳習傳統藝術為主，邀集民眾向有經驗的地方父老學習，共同參與社區傳統劇場活動，不但使該社區成為保存民俗曲藝最鮮活的實例，也可根據社區環境，延伸其傳統文化。此外，亦可嘗試發展新的社區劇場，把原住民長期承受的苦難，以及他們歌舞、肢體表現力透過劇場呈現出來，為台灣劇場史注入壯闊的一章。換言之，「社區劇場」的傳統與現代並非相互對立，而是相輔相成，皆為建構台灣劇場文化的重要質素。

為了達到上述目的，台灣「社區劇場」的現階段性功能便極為明顯，它應整合與運用社區的藝文資源，反映社區議題，鼓勵民眾參予，而以劇場作為推動社區文化的基

礎。參與者以與該社區有地緣
關係者為佳,觀眾則須以社區
民眾為主。除了劇場之外,尚
可根據社區需要,組織不同的
次級團體供民眾參與,就如同
傳統子弟團可能同時包括漢樂
部、西樂部,或北管、什音、
獅陣、神將團一樣,扮演社區
文化中心的腳色,不管是經費
支援、實際表演,擔任技術工
作或負責行政,每個人都有貢
獻心力的機會,其他社區的民
眾也可以贊助者或名譽會員的
方式成為該「社區劇場」的一
份子。

▲反映社區議題,鼓勵民眾參與,這樣的演出能打破舞台與觀眾席間的固有藩籬。
(劉振祥攝影)

社區劇場三項特質

現代社會經營「社區劇場」誠非易事，無法一蹴可及，需要許多專業人員長時間的投入，訂定完密的組織系統與工作執行計畫。每個「社區劇場」雖因不同環境可能產生不同的活動方式，但總結來說，它應包含三項特質：

一、「社區劇場」應建立在傳統聚落（社區）劇場的基礎上繼續發展，延續其既有的社會脈絡並予以強化，或重新組織能表現地方傳統與社區問題的劇場。

二、「社區劇場」屬於社區公有，劇場組織以社區為基礎，民眾能經由不同管道，扮演不同腳色。除了專職人員，所有成員應以自願參與為原則，是不支領酬勞的榮譽職。

三、「社區劇場」不僅限傳習、表演某一項藝術，它可同時扮演社區藝術傳研中心或文化資訊傳播、交流中心的功能。

客觀來看，台灣的「社區劇場」沒有絕對定義與答案，本文僅是就個人經驗就教於關心「社區劇場」的朋友，是否妥切，可以進一步討論，但筆者相信，台灣的「社區劇場」（或用其他名詞）必然有它獨特的條件與任務，前述觀點並非完全決定於「社區劇

場」的歷史定義，而是考量台灣劇場的實際需要，及其應有的時代意義與階段性功能。

現今活躍於社區的傳統劇場或現代劇場若欲以「社區劇場」為發展方向，似應檢討、調整社區關係與表演內容，擬定長期工作計畫。否則，劇場工作者與社會大眾原本就可以個人的經驗、專長、興趣參與各種風格的社會劇場，也可三三兩兩組織劇團，隨時粉墨登場，從希臘悲劇演到當代戲劇，非獨附庸風雅，對於台灣劇場藝術或社會文化也會有貢獻，但這種類型的表演視為一般的劇場可也，就不必高舉「社區劇場」的大纛了。

推廣民俗與文化下鄉

民俗藝術的滄桑與轉機

民俗藝術的特色是把生活與藝術結合，蔚成習俗，開放給民眾參與、共享。它與民俗活動密不可分，民俗藝術給予民俗活動多采多姿的風貌，以吸引更多民眾對它的參與和支持；民俗活動也提供民俗藝術成長的環境。雖然歷代官府、知識階層對它常採取鄙視、抑制的態度，視為粗鄙的陋習，不屑一顧。但因其根源於民間生活，具有深厚的民眾基礎，故仍能香火不絕，並隨時間、空間的擺盪，呈現出各種風格的民俗藝術，在民眾生活中一直佔有重要地位。

台灣由農業社會進入工商社會，一般人的生活環境、人際關係、價值標準都與農業

社會有顯著的不同，原來在內容、活動上都依附農業生活步調的民俗藝術，受到前所未有的衝擊，慢慢失去了原有的生長背景。一九六○年代，大約是民俗藝術最黯淡、殘破的時期，因為除了隔絕於知識階層外，也逐漸疏離於農業生活習俗，許多民俗藝術失傳、流散，或因參與者減少而降低素質。

一九八○年代以來，文化界對它的態度有了急劇的轉變。一般知識階層開始關心民俗藝術，並企圖引導民眾重新重視民俗藝術。知識份子對民俗藝術態度的改變，因素是複雜的，主要是在長期西化環境及一連串外交失利下，社會、政治環境丕變，使許多人覺悟到重新檢討本土文化的重要性，曾經凝聚濃厚民族情感，表現民眾生活力量的民俗藝術也受到了眷顧。另方面，學術普及，特別是社會科學的興起，人類學家、社會學家在社會上漸具發言地位，他們在學術基礎上，以較開放的態度面對各階層的文化模式，給民俗文化適當的評估，也影響許多年輕知識份子對民俗藝術的認識與觀念。

在這種氛圍下，包括知識階層在內的社會羣眾逐漸瞭解民俗藝術的重要性，多數人也體認維護民俗藝術並不意味要「復興」農業社會的舊觀；支持民俗藝術也不代表排斥現代藝術。民俗藝術的存在，對每個人都是有益的，因為人們可從各個角度來欣賞、享受、運用民俗藝術。

一九八二年筆者為文建會主辦五天的「民間劇場」，項目包含各種戲劇、民謠的表演，傳統工藝、童玩的展示與教學，藝術活動也同樣的，吸引了比以前更多的觀眾。除了傳統廟會活動，許多社團、熱心人士也常常舉辦形形色色的民俗活動，熱鬧得很。這種種皆反映民眾對民俗活動的關心，也正是多年來社會文化風氣轉移的結果。

為了使民俗活動能成為持續性的民間文化活動，而不僅是間歇性的熱潮，當前大眾所關心，投入的民俗活動中，有許多觀念與做法尚待我們提出來檢討一番。

推廣民俗

「推廣民俗」是報章雜誌常見的名詞，它的原意大約是指熱心人士主辦或推介民俗活動而言，意義是可以肯定的；但稱「推廣民俗」卻令人費解。民俗的形成有一定的社會環境因素，基本上是自然形成，如何「推廣」呢？是指推廣舊有民俗，還是推廣全新的民俗呢？語意顯得模糊而曖昧了。

民俗應指民間生活經驗中長期凝聚的文化和生活形式，依時間、景觀的不同，各地可能含有不同的民俗，但它應具備兩種意義：

1. 民眾持續性的共同習俗，能反映鄉土情感者。

2. 在現實生活中，具有正面的功能與意義者。

照這個定義，除了傳統民俗外，未來也可能產生新的民俗。但係基於民眾生活經驗與需求，而不是某些人憑空創造的。況且，民俗也需要一段時間的選擇與淘汰的，否則過去的一些陋習，如抽鴉片、裹小腳，也算民俗。

民俗「推廣」的結果，「民俗」變成無所不能，無所不包，任何活動在熱心團體舉辦下，都成民俗，使民俗既泛濫、又時髦，失去了「民俗」原來的清純樸實、剛健活潑的精神面貌。目前許多地方流行的拋繡球，就是「推廣民俗」的結果。

拋繡球招親常出現在舊時說書人口中、小說家筆下和戲劇情節裏。故事多是富家少女、相爺千金（如劉月娥、王寶釧）在神靈指點下，把繡球拋給落魄的窮士或乞丐（如呂蒙正、薛平貴），這類故事反映民間對封閉社會門第觀念的抗議，和「英雄不怕出身低」的抱負，極具浪漫色彩，但不曾出現在漢人文獻中。中國西南一些少數民族，如壯族、傣族、僮族、苗族則有拋彩球的習俗，但這是男女兩情相悅的擲球調情或屬於童玩性質，與招親無關。

拋繡球大約於一九七〇年代後期從鹿港首開其端，成為當地民俗節的重頭戲，以後

就在許多地方蔓延開來，甚至有幾個大學也舉辦了拋繡球的「民俗」活動。主辦單位熱衷這種遊戲是可以理解的，讓羞答答的少女站在高處，半推半就地把繡球拋給台下的一羣男士，又熱鬧又刺激，的確可以製造活動高潮，主辦者看到男士們奮勇搶球，也頗有成就感。

可是這有什麼意義呢？不說這類招親方式前所未有，就算民間真的曾有這種習俗，教少女把象徵愛情或友情的繡球，拋向茫茫人海，只為博得旁觀者一粲嗎？依我看來，這種招親或擇友方式比起路旁搭訕還不如，因為後者起碼還有特定對象。主辦者或許可以說，拋繡球能增加未婚男女擇友機會，但是，類似的機會何其多啊！普受詬病的工廠男女「鑰匙俱樂部」一樣製造了交友機會，一樣的浪漫，一樣的「姻緣天注定」哩！這種拋繡球活動放在現代開放社會中來評價，不能不說是既庸俗且荒謬的。

主辦拋繡球活動的熱心民俗人士，一定十分瞭解民俗活動趣味性的一面，但若把花在拋繡球活動的人力與物力，轉移到其他對民俗「藝術」的傳承項目上，會更有意義，更能顯出民俗藝術的光輝質素。

文化下鄉

「文化下鄉」、「文化到農村」都是近年來常見的名詞。這是台北一些熱心的文藝團體或藝術家推動的文化活動。他們希望把一些屬於較現代、屬於藝術館或知識階層的文化藝術，推展到鄉鎮各地，因而不辭辛勞到中南部、東部，和離島去表演、展覽和演說。用意極為良善，精神可感。不過，其活動冠以「文化下鄉」、「文化到農村」的名義，卻值得斟酌，因為名稱適當與否雖屬小事，卻影響了整個活動的動機與品質。

「文化下鄉」、「文化到農村」，首先讓人聯想到的是：農村沒有文化，所以需要都市人的救急。其實文化是一種生活方式，一種人文景觀，各民族、各階層、各地域，都可能有各自的文化模式，只有內容的不同，而沒有高低之別。一般所謂的精緻文化與通俗文化（常民文化）難以嚴格劃分，更不能以地區為界。通俗文化有精緻的一面，被列為「精緻」的文化，若因客觀環境的轉易，也可能成為「通俗」文化。「文化下鄉」是都市人站在本位立場居高臨下，容易顯現參與者的文化優越感，對於在鄉間城鎮保留文化、推動藝術活動的地方人士來說，是不公平的。鄉鎮文化與都市文化的交流當然必要，但兩者的關係是建立在平等、互補的位置，各地的文化活動也以各地人士推行、參

與為主，當代文化的累積與形成，有一大部分正是農村「文化進城」的結果。

國語台灣地方戲

在民俗表演藝術普遍無法與流行歌舞、影視娛樂競爭的現代社會，歌仔戲、布袋戲卻是台灣最熱門的電視商業節目，楊麗花、黃俊雄這幾位傑出台灣地方戲藝人，除了表現個人的才藝之外，最大的貢獻在於顯示地方藝術的可塑性與所存在的臺眾基礎。比起靠有關單位政策性扶植的京劇節目，真是不可同年而語，教人不可小「看」。近年，螢幕上出現國語發音的歌仔戲與布袋戲，未嘗不是台灣地方戲實力彰顯的結果。其出現的原因可能有二：一、是新聞主管單位限制電視方言的既定政策。二、是地方戲團體對本身實力的自信。不管何種因素，這種變革卻是值得商榷的。

傳統的地方劇種之間的主要差別不在演員動作及外在的表演形式，而在所運用的聲腔，包括語言及音樂旋律。同一種系統的曲調在各地流行，常結合各地語言、民歌小曲、故事，而發展各自風格的地方戲曲藝術。國語歌仔戲的出現，抹殺了台灣歌仔戲的原來特質，因為它無法表現出音樂與語言結合所蘊涵的藝術精華，實在不足取法。不過，如果任何藝術團體或藝術家從歌仔戲藝術形式裏，尋求素材、靈感，或擷取其曲

調、動作，改以國語或其他方言演出，則是可以被接受的，因為這樣已算是一種創新的實驗劇，而非歌仔戲，這種嘗試也正是民俗藝術的可塑性價值之一。

布袋戲、皮影戲、傀儡戲在聲腔的運用較具彈性，因此同一地區的偶戲也常會出現不同的聲腔。由於形式的特殊，偶戲在現代藝術教育上，有極大的發揮空間，特別是在兒童劇場與教育劇場方面。台灣傳統偶戲被編成國語或其他語言的演出，固然可行，但是要把握到它的藝術精華，還應當有人專注於傳統偶戲的學習、製作、表演的嚴謹訓練。

我也樂於見到一位擅長運用國語（北京話）的布袋戲藝人出現，既有優異的操弄技巧，又能運作自如地使用語言，完整地表現布袋戲獨特的藝術效果來。但對電視上出現的國語布袋戲卻不作如是觀。因為這些原來使用方言的布袋戲藝人放棄自己原本擅長、獨到的戲劇語言，改用生硬的國語，或另由他人配錄國語旁白，都是極為不智的做法，糟塌了藝人的才氣，這種情況下表演出來的布袋戲水準，是要大打折扣的，每個藝術家都是不斷尋求提昇精進，沒有自居下流的道理。

民俗與迷信

▲民俗？還是迷信？沒有參與、沒有教育、沒有深入的了解，便只能停留於互相的猜疑。（吳燦興攝影）

因為熱心人士「推廣民俗」，除了鬥熱鬧外，民俗活動的弱點與毛病，民俗技藝傳承面臨的基本問題，都很少顧及，同樣引起了有心人的憂慮與批評。最明顯的意見是：民俗活動助長了迷信風氣；民俗與迷信被視為一體。迷信固然是不好的，但它並不是民俗的專屬品。放眼看當今社會、各行業、各階層、各類型的迷信比比皆是，這些迷信者很多人不屑參與迎神賽會的民俗活動。我常覺得，村夫村婦在參與和他們生活有密切關係的寺廟祭祀的「迷信」，比起某些高層行業人的各類型迷信來說，要純樸、可愛、感人多了。

各地學生參加民間迎神拼陣頭的新聞屢見不鮮，有些國中生甚至在參加八家將

之後，染上抽煙、喝酒、打架等惡習，引起學者疑慮，建議教育當局嚴禁學校學生參加迎神賽會之類的民俗活動。

前述學生染上惡習的現象的確值得注意，不過，這些缺點與民俗活動並無絕對關係，更何況學校校園本身已因社會上某些壞風氣的浸染，早已有層出不窮的學生風紀敗壞的惡例子，不能把帳一概算在學生參加民俗活動上。要學生接觸民俗，很難不讓他們接觸到節令祭祀，有人反對學生參與迎神賽會，但贊成在校園內讓學生學習一些有意義的民俗，言之成理，然而，民俗活動在校園內孤立舉行，是一般的遊藝會，已不算是民俗。學生在學校裏有機會接觸民俗技藝，固然十分重要，但學校在不影響學生課業的情況下，也應介入地方民俗活動。因為這具有兩層意義，一是讓學生接觸到民俗藝術的生活層面，二是使學校在地方文化中，擔任一部分引導性的功能。

當然，民俗活動長期以來，一直以祭祀節令與迎神賽會為主，從中蘊孕了各種民俗藝術，也加雜了許多宗教儀式，這些儀式在現代人看來，有些是多餘的（例如血腥的巫術部分），是應該予以祛除的，祛除這些迷信的理想方式，是引導更多人參與，藉著藝術表演予以轉移。學校參與迎神賽會與民俗活動是有選擇性、原則性，視可為而為之，沒有必要矯枉過正閉關自守，杜絕參與一切民俗活動，放棄在社區文化中，所應扮演的腳色。

042

劇場的本土評論

「開店不驚人食，做戲不驚人看」，作一齣戲，面對無數的觀眾，人多嘴雜，「全方位」的意見不斷，不但不是壞事，反而是千金難買的美事。試想那麼多人願意為你對舞台的一些想法看得入神、感動或者生氣、打瞌睡；看完之後，意猶未盡，還講得有個「八」字，豈非生平最大樂事。

觀眾有權對所觀賞的戲提出看法，大至戲劇結構小至一個小道具，一句台詞，抒發己見，毫不犯法。劇評家發表劇評更是神聖不可侵犯的職責，攸關國家文化命脈，一百個人可以發表九十九種看法。然而，評論是否中肯，「飲水」的戲劇創作者，是冷是暖點滴在心頭。沒來由的褒貶總會讓作者感到「烏魯木齊」，不知所措，有人說台灣的劇評不是寫給創作者看，而是寫給觀眾看的，似乎一點也不錯，劇評寫歸寫，被刺激到的

好像也不是創作者。

劇場的美學標準

近年台灣的文化批評漸有起色，寫劇評從主觀感覺出發，想說就說，不太會有捧場式的評論，這是可喜的現象，只是目前劇評寫得好的也常是創作者，不是編劇，就是導演，或者編導一把抓，他們對劇場有一定的看法，也各有所好，不但把價值判斷具體印證在戲劇創作上，也會用他們所熟悉、嚮往的劇場經驗去衡量他人作品，並據以完成他們的評論。

台灣劇場走到今日，劇場美學標準何在？值得商榷與討論。太多的人把台灣劇場存在的一些面相視為理所當然，有關台灣主體劇場美學觀的建構，包括本土題材的起用，表演方法的嘗試則意義不大，頂多只會用一句半稱許半揶揄的「政治意識正確」（politically correct）！就一個戲劇創作者──特別是希望台灣本土劇場也能在台灣現代劇場中占一席之地的人而言，單靠P.C.正確，無太大意義，重要的是戲能不能做好，將來要如何修改。這方面需要觀眾，特別是劇評家的意見，也需要創作者的反省。

我為國立藝術學院戲劇系編、導的《紅旗、白旗、阿罩霧》引發不少討論，除了「劇

場界」人士從不同的立場引申他們的觀點，還有一些藝文界人士與觀眾針對這齣戲的題

材、動機、史實、語言加以評論，這原是我所預期與盼望，儘管他們的評論有褒有貶，

基本上我都很樂意看到，也很感謝他們的意見。

當然，看到「近年最重要的演出之一」的話會不免滿心歡喜，自我「陶醉」一番，

對某些劇評對劇本結構、人物造型與月琴手處理方式的討論，儘管不盡同意他們的觀

點，也會反躬自省，甚至茅塞頓開，發現自己那時怎麼那樣笨。

但是我對一篇評論有些話要說。有一位劇場工作者撰文發表評論，一方面稱讚《紅》

劇對歷史「還原」的「可貴」貢獻，「實在已是近年難得佳作」；但另方面卻又指責這

齣戲的「歷史盲點」在於：

從屬於強勢的西方現代劇場美學之下，宛如在玻璃帷幕大廈中擺設的仿明傢具；或

是在TOYOA廣告中所出現如異國情調的九份風景，點出所謂『本土』已被懷舊化、

神聖化所異化為『過去的時光』，區分出西方→現代，本土→不現代的二元刻板印

象，使得《紅》劇中的月琴雜念、車鼓陣頭、進香鑾轎與子弟戲、占卜，僅僅成為一

種復古的符號，失去再基進的可能性與顛覆西方劇場結構的有力因素。」（見一九

九六年五月二十七日《自由時報》陳梅毛，〈得之於歷史的復活，失之於劇場的本土

觀〉〉

這樣的文字，似乎是長篇論述、分析之後才有的結論，可是這篇文章批評差不多就是這些意見，誰看得懂這段話在說什麼？我甚至懷疑評論者堆砌一些「顛覆」、「符號」時，是否了解自己真正想要質疑的對象、內容在哪裡？我肯定評論者的善意，但既涉及「西方現代劇場美學」與「劇場的本土觀」的辯證，就必須提出問題來探討，否則，以後談本土，就可以天馬行空、隨心所欲，勢必模糊本土所要訴求的意涵，也失掉與真正深受西方劇場主導的台灣「劇場界」對話的機會。

建立本土觀的劇評文化

其實，何謂《紅》劇是否具本土觀，可以討論，技術劇場（燈光、服裝、舞台）部分是否妥善，也可以指正；劇中使用方言、迎媽祖、跳車鼓，說穿了沒什麼大學問，主要是「劇情需要」，當時民眾的生活、娛樂層面在此，與整齣戲的場景設計也脫離不了干係，每個劇作者都有自己的劇場方法，也有自己的劇場風格，我不會使用電子琴花車、吉他、飆舞這類符號來「顛覆」反映十九世紀台灣民眾生活的戲劇，只會根據真實情境，把一些民俗、曲藝運用在戲劇之中，作為劇情的一部分。所以，出現在舞台上的迎

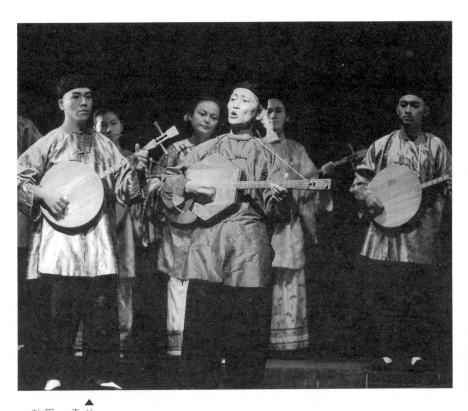

▲並不是一齣戲使用了
車鼓、迎神就可以有
「本土觀」，更不會
因為使用了這些元素
就破壞了「本土觀」
。（劉振祥攝影）

神隊伍、車鼓、月琴得不得當？有無效果？演員表演得如何？當然可以批評，但與它算不算「本土」有何關係？一齣戲劇不是用車鼓、迎神就可有「本土觀」，當然也不是使用這些元素就破壞「本土觀」，《紅》劇固然與近代台灣史有關，但不是一部舖陳台灣千百年歷史的舞台劇，我不明白何以會產生「切換不出對劇場自身的歷史認識」這樣的大問題，也無法理解「本土」神聖性之所由生，及其所由滅？迷惑之餘，只能佩服評論者豐富的聯想力了。

據說，烏魯木齊大道將是繼凱達格蘭大道之後，被台北市政府「正名」的第二條大路，代表外來文化對台北都會曾有的影響，與其所產生的癥候羣。它的地位適中，為台北市民到國家劇院、社教館、國父紀念館觀看表演的必經之路。在烏魯木齊大道隨時發表感言，有訓練腦力兼舒解疲勞的功效。不過在做《紅》劇的一陣忙亂之後，獨自走在烏魯木齊大道，回想眾多的評論文字，欣喜與感激之餘，還是覺得十分「霧煞煞」，似乎印證某位劇評家所謂台灣要發展現代劇場，還有漫長的路要走！同樣地，台灣要建立本土觀的劇評文化，也真還有得期待！

維護傳統藝術豈可捨本逐末

一九八〇年代，傳統藝術頻臨滅絕，有心人為文疾呼，「說出」傳統藝術的重要性，「喚起」民眾對它的記憶，而後政府制定文化資產保存法，成立文建會，相關的軟體硬體、動態靜態計畫不斷在中央、各縣市文化中心、社區「動」了起來，最重要的觀念導引者便是文建會。就傳統藝術的整體生態而言，呈現在民眾眼前的多停留在簡單、新奇、速成的層面，以致老問題仍然是：傳統藝術究竟有何「魅力」？作為「文化資產」又有何說服力？每個人多少「理解」傳統藝術的可貴，但如不能透過藝術內涵吸引民眾觀賞、參與，活動再多也顯得單薄無力。

文建會應扮好「金主」的角色

把維護傳統藝術的重責大任由文建會承擔，當然不公平，中央部會中與傳統藝術關係最密切的是教育部，文建會所能做的永遠是在時效性活動（例如法令制定、資料蒐集、技藝推廣）打轉，沒有能力、也沒有權力從大環境著手，因為其中最根本的專業教育便非其職責所在。不過，既然作為「統籌」的最高文化機關，民眾對文建會維護傳統藝術的一些做法仍可期待。

現階段傳統藝術的危機不是參與者少，而是品質低俗，近年來國人把傳統藝術的展現當作是重視文化的象徵，但只重呈現，忽略應有的藝術性及其一定的養成教育。「有關單位」與社會大眾對傳統藝術常同時存在兩種態度，一方面「小」看傳統藝術，對它十分「寬容」、「懷舊」，要求不多，面對活動規劃與展演缺失，也可能籠統的以「推廣傳統藝術」或「這樣才算民俗」加以體諒；另方面又喜歡把傳統藝術做「大」，每天都像過年，而展演項目，觀眾人數也都要「成長」，並以此作為活動成效的指標。由於活動頻繁，許多著名的團體疲於奔命，意興闌珊，取而代之的年輕團體雖有新意，但技藝水準已大不如前。

傳統藝術——不管是造型藝術或表演藝術都有細緻層面，民眾與展演者產生良性互動，從生活中培養鑑賞力，也樂於贊助、參與傳統藝術，「傳統藝術」流傳至今成為「文化資產」，基本上都可歸功民間自發性力量。近年，與傳統藝術有關的現代社團、基金會紛紛成立，但體質上與傳統社團大不相同，舉辦活動的經費多仰賴政府贊助，文建會就是國內大小活動的「金主」，與各地文化中心也建立強烈互動關係，不但成立各種特色館，作為保護傳統藝術的據點，也協助文化中心舉辦展演活動。但各文化中心資源短缺，經驗不足，為了配合長官任期內的「施政」，只能不斷翻新計畫，吸引媒體的注意，反而忽略文化中潛沈、常態性、精細的部份。文建會實應扮好「金主」，對文化中心的扶助著重長期性、常態性，協助其健全現有機能的組織編制與活動功能。否則地方舉辦的傳統藝術活動永遠如走馬燈，今天大張旗鼓，明日可能就在下一位行政首長手中煙消雲散。

讓傳統藝術繼續在民眾生活中存在

維護傳統藝術不是一味把它塞到藝術殿堂展現，就可以「提昇」，最好的方法是讓他繼續在民眾生活中存在，這是一條困難，但不得不走的路，文建會引導地方政府維護

傳統藝術，其重點應在原有的生態環境與市場機制（包括傳統戲演場合與民間自發性文化力量）上，協助其呈現更多的展演空間與技藝內容。以傳統戲曲做例子，現有的數百團地方劇團與子弟團便是最好的資源，各地祭典的演戲也是最現成的傳統藝術節，文建會與地方文化中心應整合與運用這些資源，改善整體演出環境，培育傳統藝術專業人才，並根據劇團狀況給予融資貸款或經費補助，而不是忽視他們的存在，另行組織官方劇團或跳開民間原有的演出架構，另辦「傳統藝術」或「民俗」活動。

文建會的「模範生」宜蘭縣可做為討論的實例。宜蘭縣立文化中心排除萬難，成立縣立歌仔戲劇團，團員年輕，陣容整齊，舞台效果亦佳，非民間劇團所能望其項背，台灣社會多了一個傑出的傳統藝術團體，文化界一致叫好。但從另一個角度來看，每年由官方挹注二千多萬的經費，這豈是地方政府所能負擔，而每場戲的演出經費達五、六十萬，無形中也破壞原已搖搖欲墜的地方演出結構，這樣的團體應由國家經營（如國光、復興），或進入商業劇團體制（如明華園、河洛），地方政府投擲巨大資源經營劇團，固然引人注目，但究非根本之道。宜蘭縣大可用這些錢（不管是縣府自籌或上級補助，皆屬官方資源。）來改善現有五、六團欲振乏力的民間劇團及眾多業餘子弟團的表演體質，以及受制於組織編制與經費預算，無法有效營運的台灣戲劇館或統籌訓練演員、樂

師，為民間劇團培養新血。

另外，文建會頻頻主辦國際性藝文活動，又輔導各縣市舉辦小型國際展演，期待能帶動國內文化風氣，並使傳統藝術有與外國文化交流的機會。不過，文建會並沒有專責人員、機構統籌此事，也不知如何永續經營，每一次的國際性活動都是「時間到就會想起來」，再「重新開始」，把業務發包出去，開始籌備，等活動結束，藝術節便告消失，永遠都累積不了資源與經驗。文建會應在現有國際交流與資訊網路基礎上，確立國際藝術節固定、長期的資訊蒐集、企劃執行單位，才可能使台灣舉辦的國際藝術節以最少的經費預算邀請最好的藝術團體，而在創作獎助方面應更鼓勵傳統藝術創作，例如優良劇本甄選，便可以把歌仔戲或其他傳統戲劇劇本考慮在內，讓傳統藝術能更被多方面關照。

第二章

文化，也有抗爭的權利

劇場，弱勢民族的舞台！

——台灣原住民劇團的建立

近代弱勢民族面對文明社會的衝擊，並非命定全部棄甲投降的。西非獅子山共和國首都自由市的「山地人」——坦尼族（Temne）便藉著「劇團」組織，表演其傳統音樂、舞蹈和戲劇，整合族人。由於劇團的演出受到重視與歡迎，坦尼族的社會地位因而提昇，而從鄉野移居自由市的坦尼族也藉參與劇團適應新的都市生活。

相對於這個人類學上的著名例子，我們的原住名文化對現代社會衝擊，卻全盤崩潰，毫無招架之力。原因自是形勢比人強，而且由來已久。清道光年間噶瑪蘭（宜蘭）地方官柯培元有〈熟番歌〉，描述漢化程度較深的「熟番」（平埔族）處於凶猛的「生番」與狡詐的漢人之間，情況極其險惡：「人畏生番猛如虎，人欺熟番賤如土，強者畏之弱者欺，無乃人心大不古。熟番歸化勤躬耕，山田一甲唐人爭，唐人爭去餓且死，翻

悔不如從前⋯⋯」。百餘年來，歷經清朝、日本殖民統治的「理蕃」政策、國民政府的「三民主義山地行政」，「生番」由「生」而「熟」，陷入「賤如土」的惡劣環境。大約從霧社事件之後，原住民社會未曾出現「賢人」，能凝聚族羣情感、展現文化魅力及爭取生存權利，行政體制所見的「山地領袖」都是對自己文化最缺乏信心、最「感謝政府德政」的「毛王爺」們。

墨西哥「農民和原住民實驗劇團」的例證

近年由年輕原住民引導的抗爭行動逐漸開展，並獲得都市文化人的聲援。面對千瘡百孔的山地社會，重建原住民的文化價值觀是最根本、最迫切要做的事，而劇團是其中凝聚文化資源，發揮原住民藝術潛能、建立其自信心的重要舞台。在這方面，墨西哥塔巴斯科（Tahasco）於一九六〇年代末期組織的「農民和原住民實驗劇團」，正可提供最鮮活的例證。

這個劇團是由馬丁內斯（Maria Alicia Martinez Medrano）奔走成立的，團員都是塔巴斯科農民和瓊塔爾印第安人（Chantal Indians），目的在保護深受西班牙殖民文化和美國流行文化衝擊而衰微的原住民文化。團員以前都沒有舞台經驗，甚至未看過任何戲劇

演出，經過劇場訓練之後，劇團在各地演出，並很快成為拉丁美洲最具影響力的劇團之一。他們的演出以原始有力的故事感染觀眾，而不以絢麗的舞台技術取勝。紐約莎士比亞戲劇節主辦人帕普（Joseph Papp）稱讚他們是最能把生活與藝術完美結合的劇團。

跟長期受壓迫、排擠的塔巴斯科原住民一樣，台灣的原住民雖有音樂、歌舞天賦，卻無戲劇傳統，在漢化過程中，漢人所用的頭盔、戲服倒曾是「番族頭目」宴會的盛裝。但，就如同馬丁內斯所形容的：「他們其實懂得比我們還多，他們的生活更能體驗權力、死亡、愛情與恐懼，這正是所有戲劇靈感的根源。」我們的原住民絕對可組成極具震撼力的劇團，不僅藉此保存他們的文化體系，也能表現其藝術情感和對生命的深刻體驗，並為台灣的劇場界投入堅韌的原創力。

▲我們的原住民絕對可組成極具震撼力的劇團，只是缺乏更多的支持與鼓舞而已。（劉振祥攝影）

「文化立鎮」鬥鬧熱

——民俗活動的實與虛

屬於民俗（Folklore）範疇的戲曲、歌謠、雜技及信仰活動很多，除了各地原有的民俗，政府機關及社團也常舉辦活動「鬥鬧熱」。一九九〇年文建會的文藝季決定全由傳統戲曲包辦，標榜「文化立鎮」的台北縣汐止鎮更以鎮內十所中小學作為推行南北管、布袋戲、皮影戲……的重心，皆可視為「民俗界」的大手筆。

民俗之所以重受關注，源自知識份子對本土文化的認知與對社會的關懷，在意義上類似十八世紀英國和德國的民謠復興（Ballad revival）。當時藝文界——如英國的艾迪生（Joseph Addison）對於向來被知識份子歧視，卻又受社會大眾喜愛的民謠產生興趣，並予重新評價，除了整理、研究，並據以作為新歌謠創作的泉源，對於十九世紀的歐洲詩歌有相當大的影響。然而，兩百多年時空條件迥異，台灣民俗活動所產生的效果卻不相

同。

近年的民俗活動因緣際會，十分激情。許多知識份子感覺擁抱民俗竟是如此溫暖，各大報社也都有專屬民俗記者，有聞必錄地報導各地民俗活動。儘管如此，民俗的體質卻仍相當虛弱，因為大多數活動都是喊出來或趕出來的，很難據以判斷社會對它的喜愛或接受程度，也不能輕易相信它能表現「人民的精神」。故當我們嘗試為民俗建立美學價值觀時，也應平實地面對社會環境，釐清內容及活動方式。

在民俗範圍中，戲曲處境最為困難，我們可能還會相信本土建築、雕刻或手工藝，有一天也能像工業革命後英國的藝術和手工藝運動（Arts and Crafts Movement），達到某種程度的復興或與現代藝術結合；但是對於戲曲，卻不敢作如此預期。戲曲技藝日漸低落，藝人喪失信心，民眾對戲曲活動的參與感也已然疏離。如果要維持它的生機，必須在民間既有基礎上重建，使現有的祭典演戲成為地方藝術節令和文化重心。政府能做的是成立劇校，訓練戲曲人才，獎勵劇團及藝人，而不應避現有民俗活動，却又刻意舉辦專屬於民俗的藝術季，以粗糙的演出數據，作為重視民俗的表徵。真正出現在藝術季或文藝季的民俗，需有優秀的表演人才、嚴密的排練及劇場調適，憑藉其戲劇、音樂或舞蹈的藝術特色來感染劇場觀眾，而不是只扛著「文化資產」的招牌，一味以劇場演

出作為最高標的，卻無法呈現戲曲的藝術性，徒令觀眾對民俗失去信心及產生偏誤印象。

民俗是當前文化的重要環節，其活動應與不同的劇場經驗交流，這是維護民俗生命力和展現魅力的歷程。民俗的重建需從文化的整體性考量，賦予其應有的地位與發展空間，只有在文化自主的社會，民俗才能受到真正重視，若僅從本位思考，不僅劃地自限，成為懷舊活動，也易造成文化均衡與統合的失調。文建會的文藝季和汐止的「文化立鎮」，立意均甚為良善，也有其階段性的功能，尤其是後者，更具有紮根的意義。但是，如

▲在龐大的民俗活動演出數據之下，民俗的體質依然虛弱，因為數據顯示的是「量」，而究竟有沒有吸引現代社會觀眾的「質」，卻令人懷疑。（吳燦興攝影）

果「文藝」、「文化」的內容僅是民俗曲藝，使人失去文化選擇性，恐怕也會招引不必要的反彈，就如同民俗與本土運動興起的部分原因，係為了抗議政府與社會長期偏重西洋藝術一樣，把所謂「民俗」與「本土化」劃上等號，那麼就可能「成也民俗，敗也民俗」了。

溫泉鄉的文化與風化

——「文化焦點」的重構

一九九○年的一個夏天夜晚，宜蘭礁溪鄉代表會主席為了證明該鄉特種營業場所的確沒有「大陸妹」，帶著媒體記者走訪飯店、賓館，以示「清白」。這個有趣的新聞使人連想當地民眾服務分社舉辦的「划拳」大賽，首屆冠亞軍都是風月中人。據說她們因此吸引更多的酒客七巧八仙，「坐番」不斷。這類「黨」、「政」運作，很足以反映礁溪以「酒色立鄉」的特質。「獨有湯圍水異香」，溫泉鄉正是溫柔鄉，從礁溪火車站一路經五峯旗瀑布兩公里之內，約有百餘家飯店與旅館，其中百分之九十九都有很「阿沙力」的特別「案內」。難怪男人們每提起到礁溪「洗磺水」，總是會心一笑。

對礁溪鄉的三萬六千多民眾，他們的「祖產」其實不僅是這些給地方帶來「繁榮」的「服務業」而已。他們還擁有深厚的人文傳統，也就是「風化」之外，還有「文

化」。礁溪著名的協天廟是台灣關帝爺信仰的重心，祭典與演戲本身就是極具風格的藝術節令，寺廟附設的木製戲台建於清代中葉，是台灣最重要的寺廟戲台建築。而在相關民俗活動方面，八大庄的「龜祭」每年推出數千斤形形色色的巨龜，吸引無數「求龜」信徒。而二龍村的賽龍舟，長久以來已是奇武蘭、洲子尾民眾生活的一部分。另外，民眾自組的「玉蘭社」、「總蘭社」、「暨和軒」、「暨樂軒」、「合義堂」，都是傳承戲曲藝術的自願性社團，與近代地方發展關係密切。

然而，這些人文傳統在燈紅酒綠的「觀光」渲染之下，已相形失「色」，成為風化區的一些附屬活動。至於當地的學校、社團，在特殊環境中，更僅自掃門前雪，對整個社區環境，毫無影響力。

礁溪鄉的例子，在台灣其他鄉鎮都有類似的情形。許多地方原都有其獨特的人文傳統和藝術資源，這些曾是民眾學習文化、認同鄉土的媒介，但面對現代社會所衍生的問題，諸如色情、環境污染、文化匱乏……，其功能反逐漸萎縮、湮滅，一般民眾也習以為常，產生「文化蒙蔽」現象。

要改善台灣社會環境，固然有賴公權力的建立，能驅除現有環境的惡質元素，但更重要，也是比較實際的，應是善用各地原有的文化資源，使之成為環境中的優勢成分，

作為社區發展與認同的重要指標。以礁溪而言，靈秀的山川地理、淳厚的民俗傳統都是推展藝文及休閒活動的資源。政府、學校、寺廟、社團如利用資源，推行鄉土史及藝術教育、發展社區藝文活動，「文化」將成為礁溪鄉的「優勢傳統」，打破色情業「一枝獨秀」的局面。

「風化」與「文化」常是相對、互動的關係，文化活動強，風化問題相對減「色」。巴黎的色情業不少，可是不太有人談起巴黎就聯想到色情，因為當地有更興盛的文化活動。以今日台灣的環境，「文化焦點」的重構正是每個城市、鄉鎮必須面對的問題。

關帝爺的啓示

從台北走濱海公路到宜蘭，都經過澳底媽祖廟，也會看到廟旁的戲台。公路局來往的班車在廟前有十分鐘的休息。我常趁機到戲台上瀏覽一番。戲台興建的年代大約在大正昭和年間，底座用磚頭舖建，四隻檜木樑柱已然斑剝，也許是位居交通要衝，水泥屋頂恆常滿布灰沙，整座建築看起來並不宏偉，卻自有一份質樸之美。做為澳底漁村最大廟宇的戲台，可以想見這裡必然凝聚村民無以計數的共同生活經驗。

每次坐車到此，戲台都是空蕩蕩的，不曾看過有人在上面粉墨登場，可能是時間不對，沒有碰上祭典的場合。有一年媽祖聖誕我特地選擇下午一點多走濱海公路回宜蘭，從瑞芳以下，沿途都有敲鑼打鼓、旌旗飛揚的迎媽祖隊伍，總以為澳底戲台應當也已鑼鼓喧天吧！車子尚未開進澳底休息站，傳自廟前的鑼鼓聲即清晰可聞。我滿心歡喜，抵

達廟前，裡裡外外熱鬧喧嘩，臨時搭建的戲棚正在演戲，卻找不到這座戲台，我還以為坐車暈了方向，但定神再看，戲台早就無影無蹤，取而代之的是一個巨型大看板，上面彩繪著媽祖廟香客大樓的工程圖。

我不知道這座戲台何時被拆除，原先看熱鬧的興緻驟失，一種莫名懊惱久久不能平復。直到車子進入礁溪地界，遠處協天廟的巍峨建築進入眼簾，才稍感安慰，因為這裡有一座七十多年歷史的十六柱式大木結構戲台，屋頂採重簷歇山式，水泥底座鑲嵌著日治時期流行的青藍瓷片，造型典雅柔美，在台灣舊有的戲台一個個被拆除之際，礁溪仍能保存極具特色的戲台建築，彌足珍貴，尤其近年來縣內文化蓬勃發展，它已然成為宜蘭的重要地標之一了。

但是，正印證了「台灣沒有三日好光景」的老話，協天廟的老戲台依舊面臨拆遷的命運。廟的管理委員會以關聖帝君托夢為由，要將正門擴大成五門，以符合帝君的天子「身份」，廟埕的老戲台成了帝君「晉陞」的障礙，廟方決定要將它拆遷至後殿供奉，原址保留做做停車場。此事引起一些村民的不滿，畢竟戲台不只是寺廟財產而已，更是許許多多礁溪人世世代代共同記憶的場景，為此他們展開一連串的抗議行動。面對外來的壓力，廟的主任委員毫不妥協，他振振有詞地說戲台拆遷是信徒代表的決議，有一定的

民意基礎，並且早已呈報縣府，也從未見縣府表示異議。因此不顧一切，按原計畫進行
拆除，甚至縣長出面協調，依然沒有轉圜餘地。

協天廟在台灣眾多關帝廟中，論歷史不如台南的開基武廟與祀典武廟，論規模也比
不上台北行天宮，但所以能成為著名廟宇者，完全在於它與礁溪歷史、人文環境的契
合，八大庄所孕育的民俗文化例如龜會、標戲皆隨著協天廟祭典而展開，關帝信仰因而
更加深入民心，成為礁溪的精神象徵。但另方面，六〇年代的「莎喲哪拉再見」早把礁
溪塑造成遠近聞名的溫柔鄉，外地男士提起礁溪，態度十分曖昧，顯示礁溪的整體文化
形象仍有待轉型與重塑。

文化建設根柢淺薄

文建會近年來大力推動社區文化建設，目的在建立由下而上的文化自主意識，以提
昇民眾精神生活，在社區重建中，寺廟所承擔的功能不言可喻，以礁溪的人文環境來
看，協天廟在當地文化的角色更為明顯，它重新成為社區文化中心也似乎指日可待。但
這次的戲台拆遷事件卻使人不得不對這種期待有所保留，對推動文化饒富績效、為各方
所矚目的宜蘭縣來說，亦為「文化立縣」以來最大的諷刺，顯示現實環境中，所謂的

「文化建設」根柢淺薄，多數地方重要社團領導人對文化仍然認知不清。因為國內近年來推動古蹟維護所遭遇的困境，皆肇因於現實的經濟、安全或交通各方面觀念的衝突，許多古蹟及歷史紀念物因為一些急功近利的理由遭受破壞，令人痛心，但尚能理解。相反地，協天廟拆建戲台既非基於安全顧慮，也不是為了開闢交通動脈，更非為了翻建大樓以獲取暴利，完全是因寺廟管理委員會文化觀念的模糊，而有如此粗暴的舉措。戲台在傳統廟宇建築中原屬不可缺少的一部分，建制雖小，卻是文化的象徵；面對正殿的神祇，更有其祭儀的功能。老戲台始建於日治之前，一九二五年重建，其方位亦必經過「帝君同意」的儀式過程。如今廟方逕將老戲台拆遷，不僅降低其歷史文化價值，而在拆除與恢復過程中，以廟方的文化概念及對古蹟古物的理解程度，必然使戲台結構受到損毀，即使將來能在他地復建，已非原貌矣。

這次協天廟的自我拆「台」反映當前地方文化盲點，在未來恐怕不會是孤立事件。因為在舉國上下積極整合資源，推動社區文化之際，地方文化工作人員人少事繁，經費有限，工作壓力又大；為了能夠看到成效，贏得掌聲，大多傾向製作大規模、有焦點的文化活動，對於民眾生活的潛移默化則力有未逮，一些需要長期紮根經營，成果卻無法立即顯現的工作也無暇顧及。協天廟主事者在事件中態度蠻橫強硬，部份原因即在於長

期缺乏良好的輔導與溝通，拆除戲台之前，已有關心此事的鄉民向地方相關文化單位反映，但或因該戲台不屬古蹟列管，或因行政權責問題，或因文化官員忽視此事之嚴重性，一直未能及早協調。及至廟方雇工拆台，已騎虎難下。整個事件的發展與文化中心戲劇團經費被議會刪除，相關人員迅速串連全國輿論，大義凜烈地予以聲討，冷熱有別。「文化立縣」應是隨時隨地全面性展開，而非僅依「企劃書」執行，許多日常功課的重要性可能超過文化造勢活動。

從生活建立文化觀

　　文建會的地方文化推展，已產生一些具示範功能的明星社區與明星團體，礁溪的玉田社區總體營造也算是建構礁溪文化一個良好的開始。未來在授權地方文化機關策劃、執行時，不宜過份強調活動取向，應更注意長期紮根工作及整體文化環境的經營，從生活中建立民眾的文化觀念，也許一時之間不能收到立竿見影的效果，但所產生的影響絕對是深刻與長遠的。

　　協天廟戲台拆遷或許只是個小事件，卻也提供我們一個足以深切反省的空間，冥冥之中可能也是關聖帝君的旨意吧！

維護古蹟的眼界

一位黃姓著名女學者寫了一篇〈維護古蹟的眼界〉（一九九○年八月五日聯副），批評台灣對古蹟的眼界太低，「號稱一級古蹟的古井」，看起來「只像小垃圾坑」；日治時代的建築物竟有人為之奔走請命，「實在是笑話一則」，「一條老街只因為有幾分舊時雕琢，就無法整修改建」，都快「成了都市的盲腸」。

今日社會有這種觀念的，恐不在少數。被這篇文章稱為「小垃圾坑」的左營舊城拱辰井之前遭受破壞，引起輿論指責時，的確也有人對拱辰井被列為古蹟不以為然，理由正如黃女士所說的：「一個其實一腳踢到就可能是秦磚漢瓦的民族，即使是地處海隅，一時睽違了三代漢唐的地理風物，我總覺得，我們對『古蹟』的眼界也不必降得太低。」

這段文字十分優美而頗富感性，可是我實在不理解，認同中國盛世文明，何以就會對保

護台灣古蹟產生觀念差距。黃女士認為應該「把古蹟的地位真正留給精品」，「不是把『不古之蹟』一一留著佔據空間，妨礙景觀。」。理論當然不錯，但從她文章裡的嘲諷語氣，很難想像台灣會有她所謂的「精品」。

古蹟之價值認定，本來就是相對，而非絕對的標準，台灣目前的古蹟是就現實環境考量，依其歷史文化價值而予以分級維護。如果那一天，中國與台灣真正統一了，自可酌情重新調整，唐宋古蹟的「崇高」地位也不會受到貶抑。古蹟之所以成為文化資產，乃因其反映特定的時空環境與人文活動，具有實質的教育功能，且與現實生活相關。我不明白何以有人如此在意台灣古蹟「級數」的「僭越」。

法國從十九世紀上半葉開始，就對文化資產——主要是建築物從事清查工作，只要能表現公共利益者，就列為資產分類保護，並將其結果，作為都市計劃的參考。六〇年代，並對具有歷史或藝術價值的區域進行整體保護。範圍涵蓋十八世紀的工業區，工人、鐵匠、住宅等。一九六四年的全面清查，被列為古蹟的有三萬件以上，而且此後每年都有三百件新列入保護範圍。這麼多的古蹟在法國整體文化中各扮演重要的功能，也未聞法國古蹟因而「玉石不分，糟粕當成精品」。

古蹟並不怕多，怕的是政府沒有一套完整的古蹟保護政策及執行步驟，以致民眾不

能產生認同感與參與感，無法共同承擔維護工作，並分享這份文化資產。

台灣的古蹟維護起步太晚，政府來台初期，整個國家施政都在為恢復、統治全中國而設計，當權者或一些「眼界」較高的人在接觸、想像秦磚漢瓦、唐俑宋墓之後，恐怕就認為台灣最古的「古蹟」也「古」不過西安、北京的普通土地廟。而後社會經濟、工業發展過程中，一些古蹟遭受破壞，也就在所不惜。今日政府雖然積極保護文化資產，但已時不我予，保護古蹟常被倒果為因地認為係與經濟發展背道而馳，而民眾因長期未被培養對古蹟的尊重與認同，常因現實經濟利益而與古蹟保護產生衝突。正因為如此，我十分佩服目前致力於古蹟保護的團體與學者，這是僅存的一絲希望。雖然古蹟認定標準、維護觀念及執行技術可批評之處不少，但所有的批評、討論應建立在台灣發展史的共同經驗與現實文化環境上，而不是動輒拿中國五千年歷史經驗作絕對標準，把與我們生活有關的台灣古蹟數落得一文不值。

文化，也有抗爭的權利

一九七九年六月廿八日蘇聯藝文界人士舉行示威集會，抗議政府忽視文化，當晚所有劇場表演活動都中斷五分鐘，向蘇聯文化生活的不足「致哀」。領導這項行動的是身為文化部長的古班柯（N. Goubenko），他認為蘇聯文化環境悲哀，預算僅佔全國預算百分之一點二，許多城鎮至今仍無劇院、博物館，甚至文化社團，因此發動抗爭，以吸引蘇聯當局注意。

如果蘇聯人認為他們的文化生活不足，台灣大概也不好意思認為自己的文化生活充裕。我們的文化預算不僅微少，而且分散在各「有關單位」，各城鎮的藝文設施及活動更不足掛齒。其實，我們的問題癥結到不在經費短缺，或硬軟體設備不足，而在於文化認同及方向模糊，這些問題深受近代史及政治環境的影響。今日的台灣，在許多方面

「開千古得未曾有之奇」，以文化觀而言，一方面承襲中國近代長期內憂外患所產生的文化思潮，中學西學、科學玄學，加上台灣殖民地時期所孕育的文化觀念，有激越的文化反抗主義，也有溫馴的王道文化論，這些文化觀伴隨著四十年來的社會經濟發展與政治環境變遷，五味雜陳，層層疊疊。於是，一個普通文化現象，可能因為歷史觀及政治意識的差異，而有「大傳統／小傳統」、「大中國／本土」、「舊文化／新文化」、「殖民文化／反抗文化」、「精緻文化／通俗文化」……諸種不同的詮釋方式，各說各話。表面上文化活動蓬勃熱絡，實際上卻似美國社會學家奧格本（W.F. Ogburn）所謂的「文化遲滯」（Culture lag）。

「文化」不容易做，卻容易說

把文化問題推給政府文化部門，是最容易，卻也是不太公平的事。「文化」二字，在權力結構中，如有似無。文化部門首長常只是當權者人事佈局的小棋子，其任免毫無章法可尋，他們縱然學識淵博，勇於任事，在內閣中仍是最無力和最「沒有聲音」的人。但另方面，在當前政治環境裡，文化又是一種圖騰與籌碼，供人膜拜、裝飾。當權者每隔一段時間，特別是面臨政治困境或社會發展瓶頸，總會做些「重視文化」的儀式

▼
文化、文化、不
容易做，卻容易
說。（劉振祥攝
影）

性宣示，政客籌組新黨，「建設文化國」也會成為「高明的騙術」之一。「文化」，就是這樣，不容易做，卻容易說。

本文無意把蘇聯的文化抗爭模式作為「他山之石」，畢竟長期的反共抗俄，使我們對蘇聯的真實面目十分陌生，而當前波濤洶湧的蘇聯政局中，古班柯此舉是否另含玄機，也不得而知。但它最少提醒我們：文化部門首長必須有強勢的作為，在泛政治化的文化環境中，釐清方向，建立文化自主性，才不會「有功無賞，打破得賠」，必要時，也應有抗爭的勇氣，引領文化界爭取更多的空間，讓當權者真正重視文化，讓社會大眾知道問題所在，以紓解文化困境，落實文化發展方向，這種強勢的文化行動在現實環境中可能也只是一種儀式，卻是真正能度過文化關隘（Crisis）的必要儀式。

打破文化不平等，請從地方做起！

宜蘭縣積極推動文化發展計畫，包括編寫地方志、教授鄉土教材、推展雙語教學及興建表演廳、創立社區劇場、籌設地方劇校、舉辦文化節等等，使得這個標榜「文化立縣」，卻又飽受「六輕」威脅的貧窮縣分顯得生機勃勃，不僅宜蘭人與有榮焉，關心文化的各界人士，也對它刮目相看，寄予厚望。

宜蘭目前進行的各項軟硬體規劃，多由縣政府及所屬縣立文化中心主其事，獲得文建會及其他政府單位經費支援，在蘭陽文教基金會、仰山文教基金會配合下，得以全面展開。這種結合中央、地方政府和民間社團力量，來推動區域文化，如果能持之以恆，有效執行，對促進台灣文化均衡發展，建立地方文化特色，將是最好的模式。

法國戰後文化政策最受稱道的就是有系統地實施文化分散、均衡策略，目的在打破

城鄉、貧富文化參與的不平等，使藝術與日常生活結合，以創造更多元的文化。在尊重地方自治權的原則下，由文化部會和地方行政單位共同籌畫，一起承擔文化責任，各地區文化機構，如劇院、博物館、文化館和文化中心的興建和營運經費，也由中央和地方分攤。法國政府在七〇年代後期和八〇年代分別制訂文化憲章（Charts Culturelles）和文化協定（Conventions Culturelles）的契約形式，與各省市簽約，依其歷史、人文環境共同擬定文化計畫，藉以發展多樣性的區域文化，並與國家整體文化政策結合。前法國文化部長賈克朗於一九八二年在維也納發表文化政策演說時曾強調：「文化不是個人獨占、不是文化部獨占、不是菁英分子獨占、不是巴黎獨占、不是專屬美術獨占。」這些話正代表法國第五共和的一貫文化政策，也是台灣現階段應該正視的文化問題。

中國知識分子久讀聖書，立志做大事，也習慣說大話，動輒要以「縱觀」、「前瞻」的視野，為「中華文化」、「兩岸文化」、「世界文化」做貢獻，其精神與成就固然令人欽佩，但也經常忽略處身立地的生活環境。七〇年代以後各縣市文化中心的成立，算是為地方文化聊備一格，但最重要的營運規畫及人才則明顯不足。國家文化經費都用於建設「文化大國」，多數菁英不談地方俗事。所幸，最近許多地方的熱心人士，基於鄉土情感，一改「媽祖與外鄉」的習慣，積極奔走，為其故鄉組織文教基金會，以

台灣戲劇現場

080

謀地方文化發展。這種自發性文化力量的形成、凝聚，恐怕是近年台灣文化界最值得稱慰的事，他們所推動的文化活動，絕對是文化發展中最基本、最重要的環節。地方政府實應積極跟進、配合，尋求中央文化單位支持，共同擬定具有區域特色的文化計畫，不但藉以改善民眾文化與生活環境，也使地區發展成為國家、甚至世界的文化重鎮。

宜蘭縣一系列的「文化」宣傳，究竟是屬於「基層做起」的紮根工作，還是不能免「俗」地儀式性口號，值得觀察，也值得期待。

誰打壓本土文化？

一九九四年，「本土文化」隨著省市長選情的激盪，不斷被提出討論。執政黨的省長候選人從選戰一開始，就被對手認定是「打壓本土文化」的殺手，為了證明清白，這位候選人召集電視歌仔戲藝人為他辯解，並請出最具「本土」氣息的餐廳秀主持人為他造勢。十一月中旬，全台選戰打得天昏地暗的時候，九五高齡的布袋戲「老先覺」黃海岱出面了。在台北縣民進黨省議員候選人的記者會上「老先覺」忿忿不平地指控「就是那個新聞局長，叫什麼的，禁止布袋戲說台語啦……」，夜晚在中和舉行的一場「台灣文化之夜」演講會上，他更讓睽違已久的雲州大儒俠史豔文再現風塵，揮舞著綠旗，彷彿這位六〇年代的「民族英雄」已加入這個本土政黨。「老先覺」以鏗鏘有力的語氣要大家疼惜台灣，不要投給打壓本土文化的人。面對「老先覺」並不「秀逗」的表態，執

政黨文宣人員大感震撼，也給黃家子弟帶來壓力。為了避免執政黨候選人成為「打壓本土文化」的「萬惡罪魁」，「老先覺」很快被另一批子弟引導到執政黨競選總部，否認他先前說過的話。但是，他在記者會的談話早已被錄音傳遍各處政見會場。

認識「老先覺」的人都知道他天性豪邁，相交滿天下，徒子徒孫遍布全台灣，沒想到只因說過幾句話，就要面對不同考量的子女、徒弟及各級「長官」，情何以堪。「老先覺」是否說過那些話其實並不重要，叫「老先覺」到執政黨那裡宣誓他不會「違反國家的法律」、不會說「頂頭」「父母官」壞話不難，就如同要求他重複那些已被錄音的言論一樣，只是在「凌遲」老大人而已。「老先覺」事件的重點應在於本土文化是否被打壓？電視布袋戲是否曾受抑制？

政治環境扭曲本土文化

本土文化乃根植於地方族羣及其人文精神的文化藝術，不但有傳統脈絡與形式風格，也有創新、進取的積極意義。然而，一般人所謂本土文化，似乎都只是鄉間祭祀酬神、打陀螺、牽尪姨、弄車鼓、唱布袋戲、歌仔戲而已，換言之，就是用台灣語言表演的戲曲，及一切又土又俗的民俗活動。本土文化的意義被扭曲，基本上與台灣半世紀來

的政治環境有關。

國民政府戰後的統治在加速台灣「中國化」，以消除日本殖民時期的餘毒，防止台灣意識抬頭，台灣本土文化乃成邊陲文化和小傳統，是與所有現代、精緻、時髦文化不同的民俗文化或鄉土文化。連日治時期曾經在台灣民間極為興盛的京劇也因屬「國劇」，而成為非本土戲曲。至於二〇年代興起的台灣新劇傳統在戰後更因政治禁忌中斷，而後話劇（舞台劇）是以來自中國的劇場工作者為主流。

在政治、教育體制之下，祭祀、節令拜拜及相關的儀式表演是迷信、浪費的代稱，車鼓、歌仔戲是「色情」的表演。政府很少對本土文化藝人及團體給予藝術行政和經費的協助，但卻又常視之為組織動員的一環及宣傳工具，在國家慶典遊行時才紛紛亮相，做為「薄海歡騰」的象徵。

而最嚴重的莫過於對台灣語言的壓制，不但影響了地方戲劇（如歌仔戲、布袋戲）的演出機會與藝術發展，也扭曲了本土文化的價值觀。例如：歌仔戲不如「國劇」、台語影片不如國語影片，台語電視劇不如國語電視劇。以史豔文為代表的電視布袋戲在六〇年代後期到七〇年代風靡台灣，它最後被迫停播的原因，據說是：「影響民眾作息」和「青少年教育」，商業電視台會因為收視太高，影響力太大而停掉最賺錢的節目，原

因不外兩種：一、是違反文化政策，二、節目粗鄙，兩者都脫離不了政治因素。電視上的布袋戲、歌仔戲都曾以國語節目形態出現，而產生「國語布袋戲」、「國語歌仔戲」這類新「劇種」，糟踏了地方戲劇的本色與民間藝術的活力，使得以台灣為主體思考的文化發展受到限制。

一九八〇年代以降，隨著政治禁忌的解除與社會環境的開放，本土意識逐漸抬頭，政府所推行的文化活動有許多是以本土文化為基本架構，學校、寺廟、劇場、社區都成為推展「本土文化」的重心，曾被輕忽、卑視的各種形色色的民俗活動，都可能被冠以「本土文化」，得到前所未有的評價。本土文化再受重視，所反映的應該是現實的文化取向與市場需求。不過在這當中，我們卻很難發覺文化性的思考過程與發展軌跡，一切改變仍是深受政治因素的影響。

其實，本土文化只代表文化態度與藝術經驗，具有包容力和多元性，是可以跳脫政治格局和意識形態的思考模式，不應該繼續被扭曲與褊狹化。每種落實在歷史傳統與生活環境的文化藝術都可能賦予本土的意義，不是某個政黨、族羣、社團的專屬品，所有認同台灣的人也都可以參與本土文化的創造，享受本土文化的成果。

地方劇場的重建

日治時期的新劇（文化劇）運動是台灣民族運動史上令人欽佩的一頁。當時的戲劇工作者以新劇形式傳播藝術理念，提倡社會改革、反對日本殖民統治，他們的活動並不限於台北，許多鄉鎮都曾經成立新劇團，這是很值得當前藝術工作者反省的。然而，從台灣戲劇史觀點來看，當時的新劇運動毋寧是失敗的。原因在於這些戲劇工作者是以社會指導員的態勢，在診治生了病的台灣社會，卻又與社會大眾隔閡，不知（或不願）運用民間已有的文化資源，也不知（或不屑）去了解民眾的文化形式。結果，新劇所能影響的是自認高人一等的「文化人」，民眾所流行的仍是「文化人」鄙視的歌仔戲、布袋戲。

八〇年代興起的台灣劇場運動所懷抱的藝術熱誠與社會使命感不下前人，掌握的劇

場環境及資源也非昔輩所能比擬。但是，他們秉持的文化理念隱然沿襲二、三〇年代台灣菁英（elite）的運動方式，或基督長老教會的一套文化觀，現代劇場仍然是高人一等，與社會大眾無關的菁英主義。雖然有些劇場工作者亟欲從傳統劇場及本土文化學習，但由於缺乏了解，或因急切尋求劇場效果，所刻意呈現的本土色彩有時反顯得矯虛與突兀。前陣子突然「流行」的「儺文化」就是一例。儘管如此，最近「小劇場」的不景氣，使許多小劇場停止活動，卻是教人惋惜的。畢竟在惡質化的社會環境中，小劇場運動仍是一股值得珍惜的文化清流。

文建會把本土藝術列為一九九〇年文藝季重點，這是很令人稱許的。但是，扶植本土藝術絕不只是開幾次座談會、多安排幾場地方戲劇演出，或找幾個台北表演團體到處「下鄉」，重要的是維護本土藝術一個良好的成長環境。如果純就當前的文化生態來考慮，文建會正好借重這些「小劇場家」，讓他們在地方建立劇團，使他們也有學習、參與地方文化的機會。文建會可用文藝季幾場演出的經費（或把活動列入文藝季）做一個兩年的實驗計劃，甄選兩個小劇場，在宜蘭、斗六、新營、嘉義……這些小城市成立，由他們根據兩項原則——一、利用地方原有的藝術資源（如戲曲子弟團），二、排演的內容能反映地方人文景觀——擬定排演計劃，文建會給予所需經費（包括場地），兩年

之後根據成效作評估，再決定未來的做法。

劇場的建立，本身就是文化的表徵，當前失序混亂的社會，地方性小劇場的出現，對地方文化將有一股洗滌的作用。劇場長期性的排練、展演可能形成社區劇場，當地藝術資源的學習、運用，不僅使小劇場運動更加豐實，也會使傳統藝人對本身技藝重生信心，進而在地方文化活動中再起作用。

成立「台灣劇校」當務之急

——從「國劇」預算被刪說起

文建會一九八〇年度用來「推廣國劇」的八百萬元預算在立法院被「賭爛」的民進黨團刪除了。八百萬元在政府每年用於京劇的龐大經費中，僅是一筆小錢，但此事所顯示的訊息，卻是值得政府有關單位警惕與深思的。

四十年來，政府扶植京劇藝術，可謂不惜工本，不僅教育部設有復興劇校及劇團，國防部也有大鵬、陸光、海光等三個劇校及劇團，連海軍陸戰隊都養了一個大戲班——飛馬豫劇隊。相形之下，台灣本土戲劇卻長期處於自生自滅的環境，甚至一九六〇年代以後，歌仔戲、布袋戲在螢光幕上風靡全台時，政府所給予的，也不是關愛的眼神，而是種種節目內容、時段、語言上的限制。

長期以來，台灣本土戲劇已被塑造成粗糙的「民俗」印象。依靠一些年老體衰的老

師傅或生活貧困的藝人在吸引大家對「民俗」的好奇。自一九八○年代以來，雖然政府也做些本土戲劇的表演、訓練及研究計劃，教育部的薪傳獎及民族藝師傳藝計劃甚至是為老藝人而設的。但是，光靠這些零散的活動已不足使本土戲劇再現生機，目前所看到的本土戲劇活動，已乏優秀表演人才，也沒有妥善的演出規劃，除了感動「民俗愛好者」外，所呈現的劇場適應失調症反而倒果為因地證明本土戲劇在現代社會中必然沒落的宿命論。

成立台灣劇校，帶動民間生機

目前台灣戲劇界最迫切需要的是，成立一個附設有劇團的戲劇專門學校，訓練本土戲劇表演人才及舞台工作人員，帶動民間戲劇活動的生機，但這不是私人或民間劇團所能獨自承擔的。政府能設立京劇、豫劇的劇團及劇校，沒有理由不成立一個訓練台灣本土戲劇的學校。否則，這種文化差別待遇將會引發愈來愈多的反彈。中共近代的戲劇改革，就是除了重視京劇外，也成立各省、縣的地方戲學校及劇團，雖然舞台表演程式頗具同質性，但各地方劇種也展現出足以與京劇抗衡的藝術特色。衡量當前文化情勢，教育部應立即組成專案小組，評估建立台灣劇校的可行性，做成規劃，並在兩年內著手籌

辦。劇校大致可設北管、南管、偶戲、歌仔戲、客家戲五個學科，招收十至十四歲兒童，給予四至八年的完整戲劇教育，學習的內容除專業戲劇技藝外，也包括中、小學課程及現代劇場知識，並依學生專長、興趣選擇劇種角色、樂器，或編導、舞台技術作為主修科目；學生畢業之後進入附屬劇團或參加地方劇團。照目前的社會條件及文化環境，台灣劇校不難招收一些資質不錯的學生，經由現代化、專業化的訓練而成為出色的戲劇人才。

台灣本土戲劇在當前文化環境中仍是不可忽視的一環，設立台灣劇校是政府該做未做的事，如果一味逡巡不前，不僅使本土戲劇的處境更加艱難，也會使原本單純的觀念問題衍生成文化認同、政治認同的複雜問題。主管全國教育文化的教育部、文建會或未來的文化部實應慎重考慮此事，不可等閒視之。

地方文化的「自力救濟」

近年台北文化活動相當蓬勃，都市的文化人、藝術家不論搞劇場、音樂、電影、舞蹈……個個登車攬轡，有澄清天下之志。國家文化大事，大至文建會的組織與功能，國家劇院的興建與營運，小至一場演出，一個畫展，都可能引起他們的公憤，透過傳播媒體，訴諸文字、演講（室內的）予以口誅筆伐，道德勇氣十足。

雖然，都市文化人的努力未能立即挽救社會的庸俗、不義，但除了交通紊亂可能阻礙赴約或「回家吃晚飯」的時間，賭博、色情猖獗可能阻礙「藝術人口」的培養，整個台北市的生活環境還是充滿溫馨與成就感。一般都市大眾，不管是公教人員、黑手的、做生意的，也有福氣享受公共福利和都市文化人所提供的「多元文化」，上班、營生、玩股票、大家樂（六合彩）之間，藝術電影院、社教館、美術館和各種「文化城」都是

「提高生活品質」、「消遣時間」的好去處。

可惜台灣沒有幾個「台北」，百分之九十五以上的鄉鎮市沒有「多元文化」，沒有藝術電影院、美術館、圖書館，沒有資優生實驗班，沒有藝術家、文化人（像都市那種），所有政治、教育、經濟層面的變革，鄉鎮民眾常是最後、最少享受「德政」的，但是大家樂、色情、生態污染卻絕不缺乏。

地方文化包容大小傳統

以都市文化人為主導的文化觀念，常視都市以外的地方為貧瘠的文化邊陲，只有通俗的常民文化，是產生不了精緻文化。實際上，文化的長期傳承，地方自發性的文化活動原扮演重要腳色，廟宇、宗祠或鄉紳創設的書院、私塾為民眾傳授經史子集；迎神祭典常見的社火，乃民眾自行組織，表演各種曲藝雜技，藉以敬神娛人，整合群體情感；為了保衛鄉里，維護文化，地方人民自行發起「團練」，徵集壯丁編制成團，施以兵法訓練，以防盜匪的侵襲；在京師大邑出仕、經商的同鄉，行有餘力則創辦會館，便利赴京趕考的學子或商旅，並充當外地文化與本地文化的交流中心。這些文化套一句目前學術界喜歡引用的術語，是包括了「大傳統」與「小傳統」，也包括了「精緻文化」與

「通俗文化」。

但是，現在的台灣各地文化已不足語此，除了學校教育普及，使多數人粗通文字，整個地方文化已漸趨枯萎、解體。地方的書院、私塾早已「不合時宜」；戲曲子弟團也後繼無人；雖然各地祭典活動仍然頻繁、盛大，社火也依然可見，但整個活動除了表現地方「頭人」財大氣粗，動輒以五朝、七朝、羅天大醮誇示地方榮華；與祭典相依存的藝術活動品質日益粗糙，民眾對祭典虔敬、參與感都大不如前。相反地，都市餐廳流行的脫衣舞秀、黃色脫口秀卻成了新的「陣頭」，在廟前吸引婦孺老幼與神祇共賞。傳統地方文化沒落，都市文化人所致力提倡的現代藝術、「精緻藝術」又無法在地方呈現，除了電視台強迫推銷的「電視劇文化」、「餐廳秀文化」加上「大家樂文化」、「乩童文化」，地方文化已變得十分庸俗、貧乏。

自力救濟重塑內涵景觀

地方民眾最關心的除了大家樂、六合彩、股票「明牌」之外，應是環保、經濟、農業、政治問題，對於地方文化問題的蕭條、沒落現象則習以為常，很少人會為他操心。可是地方文化品質的日趨低俗，毋寧是一種嚴重的慢性疾病，年久月深，終致生機全

無。要使地方文化精神重現，光靠政府機構、文化中心的力量是沒指望的，仰賴都市文化團體、藝術家「文化下鄉」、「文化到農村」更是滑稽。唯一的方法，得靠地方自尋救濟，羣策羣力，重塑文化內涵和景觀，解決地方文化污染問題。這種文化上的「自力救濟」不比時下各式各樣「自力救濟」的走向街頭，向政府有關機構示威、請願，把問題拋給對方。文化上的「自力救濟」執行起來要困難多了，因為它不能只下猛藥，需要長期的規劃、實行、累積。

解決文化危機要靠自己

嘉義新港人的努力可以提供我們借鏡。以奉天宮聞名的新港近年來逐漸蕭條，人口外流，原有的登雲書院早已封閉，舞鳳軒等曲館也停止活動，其他各種傳統手工藝逐漸消逝，鄉裡連一家像樣的書店都沒有，遑論「文化事業」了，倒是色情電影院、特種營業興起，大家樂更是掃蕩全鄉，成為民眾最矚目的「文化」，甚至，有些牛頭班的學童，為了「市場」需要，早已客串乩童，為樂迷解答明牌。有鑒於此，幾個熱心的地方人士開始尋求「自力救濟」，他們認為要推動地方文化，首先要恢復新港人的榮譽感。新港人的榮耀，除了笨港的歷史名詞及那座歷史悠久、香火鼎盛的媽祖廟外，新港子弟

林懷民創新的雲門舞集也頗令新港父老「與有榮焉」。

雲門舞集幾度返鄉公演，新港人多暫時關掉電視，不求明牌，攜老扶幼到當地國中禮堂看「藝術」。並且，透過「小鎮醫生」陳錦煌和林懷民的籌劃、呼籲，包括奉天宮、新港國中、小學、商人和旅外人士組織了「新港文教基金會」，籌募基金，有計劃地鼓勵民眾學習傳統技藝，參與文化活動，並引介台北傑出的藝術家到此表演、展覽，與當地文化作交流。基金會的活動將提供民眾於玩大家樂、看電視之外，有更多、更好的消遣，及參與文化藝術，為地方奉獻心力的機會。

新港能，別的鄉鎮市當然也能。每個地方都有相同的文化危機，也都需要靠自己的力量救濟自己的文化。

能哭，還是自己哭吧！

——台灣民間的白瓊文化

民間出殯行列裡，表現得最哀慟逾恆的，往往不是孝男孝女，而是與喪家毫無關係的「五子哭墓」、「孝女白瓊」這類「表演團體」。「五子哭墓」原是民間戲劇的劇目，故事的主角是五個受後娘凌虐的孩童，他們常在亡母墓前哭訴思母之情；「孝女白瓊」則是黃俊雄布袋戲裡那尊在「噢！媽媽」音樂中出來，身披白色孝衣、手持白幡，四處找尋母親的木偶。對演員而言，「五子哭墓」、「孝女白瓊」的故事、角色來源都不重要，這是她們代喪家做孝男、孝女的工作，「白瓊」，就是她們的通稱，寫成「白琴」也無所謂，「聽有就好」。

特有的「哭」的文化

我們很難估計當前有多少「白瓊」在做這類「善」事，因為許多是歌仔戲演員閒暇時出來做孝子孝女，在喪禮中唱些「英台哭墓二十四拜」之類的哀怨歌調，也有些是電子花車女郎在神誕、宴會場合的歌舞表演之外，兼做「黑空」（喪事），唱唱《舊情綿綿》之類的悲戚歌謠，替人盡「孝思」。

這類新興「吃死人飯」的「白瓊」文化，沿街又哭又唱，固常引人側目，我們卻不得不佩服這些業者──尤其是那位率先用「白瓊」者，實在是洞悉人情世故、掌握社會脈動的「先覺」，能讓生者死者輕輕鬆鬆地走完最後一程。

傳統社會的「死」原是十分莊重的事，一家有喪事，親朋好友、左鄰右舍，皆會主動幫忙，整套喪禮功德就儀式意義言，是使亡者莊嚴地進入另一個世界，也協助家屬適應倫常變故，重新調整人際關係。在喪禮中，家屬的「哭」是一門大學問，從死者斷氣時的大慟，七旬之間早晚皆哭，出嫁孝女奔喪的「望闊而哭」，都得哭的成聲成調。但在現代人而言，這些善後事實在太麻煩，「死者為大」的觀念也愈來愈淡薄，尤其在都市或新社區，家裡有喪事，是很「顧人怨」的，喪家停柩、搭建道場、做功德法事，不

▲傳統喪儀有協助家屬適應倫常變故，重新調整人際關係的功能。（劉振祥攝影）

但不方便，而且擾人安寧，變成很「失禮」，於是那套繁文縟節，能省就省，「孝女白瓊」就是在現代人沒時間哭、不會哭的社會需求下興起，解決人「哭」的煩惱。對許多「白瓊」來說，很諷刺的，他們也有一套聽起來滿官冕堂皇的工作倫理，據他們說，她們不但是在做功德，也做道德審判的工作，孝男孝女如在其父母生前孝順，就哭得功夫一點，否則，就「青青菜菜」，哭吼一番了事。如果孝男孝順，想讓亡者輕鬆一番，那麼，加段脫衣艷舞，也就禮數盡了。

不能哭，也不必請人代哭

台灣文化中，原來有許多哭的傳統，長期受宰制的歷史環境，似乎顯示這裡的人是屬於愛哭的民族，所以才會產生歌仔戲那種哭哭啼啼的哭調。

現在，環境改變了，大家都不需要哭了，官僚們已聰明得不像以前那樣「含辛以為淚」用哭來表態。感時傷世的哭在世俗社會也顯得矯虛了。「哭」的文化的消褪，某些方面是代表社會的進步，但如果連送親人最後一程的哭都因「失傳」而得請外人代勞，就太荒謬了。民間哭的文化的淪喪，相對就是「笑貧不笑娼」現象的滋長。我們無需像過去那麼會哭得成聲成調，但在必要時節，能哭，就應該自己哭，不能哭，也不必請人代哭吧！

第三章

檢視當代戲劇生態

真實與非真實之間

——凡尼亞舅舅‧復活！

長期以來，台灣的劇場觀眾鮮少有機會經由舞台體會契訶夫式的「淡淡的幽默」，一方面是受到「蘇俄在中國」的政治氛圍所牽累，俄國作家作品成為敏感、神秘、與不可觸摸的對象。再方面契訶夫劇作常由平凡人物的日常生活展現嚴肅的主題，沒有高潮起伏的戲劇情節，卻又帶有濃郁的抒情氣氛，台灣的劇場與演員很難表現陌生國度之平凡人物細緻的心理活動。

體會契訶夫式「淡淡的幽默」

台灣劇場正式出現契訶夫戲劇，似乎只見於國立藝術學院戲劇系的公演，而且都是一九九〇年代的事。第一次是一九九〇年由賴聲川執導的《海鷗》，再就是一九九四年五

月由鍾明德執導《復活（凡尼亞舅舅）》；其中《海鷗》的時空背景已由契訶夫時代的俄國鄉下改成三十年代中國的上海，而《復活（凡尼亞舅舅）》則維持原著的時空環境，戲劇發生在十九世紀末俄國一位退休教授的農莊裡。

契訶夫短短的四十四年藝術生涯（一八六〇～一九〇四年）建立其特殊的戲劇風格，例如文學性的談話及象徵手法的運用等，在其《凡尼亞舅舅》原著裡，充滿才情的醫生亞斯特和溫文儒雅的凡尼亞的生活悲劇是因為缺少真正的生命目標，以致墮落沉淪，犧牲自己的青春年華。這齣戲劇所表現的「悲劇」不在於死亡和凋零，而在於日常生活的一點一滴，充滿憂鬱的情調與低沉的氛圍，在平淡無奇的生活中展現戲劇衝突，其焦點非因人與人間意志、性格之不同，而是存在於人與生活、環境的衝突。

這齣完成於一八九七年的契訶夫劇作要由生活在一九九四年的台北年輕學生演出，自然十分困難，對於導演鍾明德以及靳萍萍、林克華、房國彥等設計老師和所有參與者，也是嚴酷的挑戰。畢竟，十九世紀末俄國農莊景象及俄國人的情感、生活與語言，向來是我們最隔閡的，而其在契訶夫作品中又占重要部份，誠如契訶夫的夫子自道：「在舞台上應該像在生活中一樣的複雜和一樣的簡單，人們吃飯就是吃飯，但與此同時，或是他們的幸福在形成，或是他們的生活在斷裂」。

撬開寫實主義的敘事封閉性

鍾明德以其豐富的劇場經驗，審視國內的戲劇環境，選擇契訶夫的《凡尼亞舅舅》做為把寫實主義劇本回歸實驗劇場的一種嘗試，希望忠實地把契訶夫原著精神，具體反映在台灣劇場觀眾面前。但是，「忠實」仍有其「不忠實」之處，藝術學院這次呈現的《復活（凡尼亞舅舅）》，運用影像媒體以打破寫實主義劇場的「第四面牆」，另外加入「敘事者」角色，達到導演所謂「撬開寫實主義的敘事封閉性的構想」。所有《復活（凡尼亞舅舅）》的「不忠實」，與「忠實」一樣，都有解讀劇場語言與延伸劇場時空的效果。

作為一個教育劇場，國立藝術學院戲劇系所有的劇場理念、課程設計與演出呈現都是為了建立台灣當代劇場而努力；換言之，現階段劇場藝術的研習、肢體語言訓練與經典作品的再現，皆是達到最終目標的必要過程。戲劇系兩度演出這位生活在帝俄時期卻又影響現代劇場至深的偉大作家之劇作，目的也在訓練學生契訶夫的社會關懷與劇場風格，戲劇系從一九八二年成立以來，已與國內現代劇場的發展互為表裡，密不可分。戲劇系畢業生投入台灣劇場的大環境，為當代劇場的建構略盡棉薄，另方面，台灣劇場所呈現的景象，及其實際的需要，使國立藝術學院在原有戲劇系之外，先後成立戲劇研究

所與劇場藝術研究所，以及劇場設計系，戲劇學院規模粗備。然而，貌似蓬勃的劇場活動距主體性台灣劇場文化的建立仍然遙遠，也依舊十分艱辛，我們所憑藉的，就是不斷的學習，不斷的嘗試與不斷的創造。也唯有如此，契訶夫的這齣劇作才可能超越俄羅斯民族的歷史文化與生活寫實，歷久彌新，成為永恆的人世哲理與激勵人心的象徵，並成為一九九四年台灣當代劇場的一部份。

《復活（凡尼亞舅舅）》裡，亞斯特醫生有一段台詞：

森林經常遭受刀斧的摧殘，野獸和禽鳥再也沒有藏身之處，我們的河流也都日漸乾涸，優美的風景一去不返，這一切，都是由於居民沒有足夠的良知，太懶惰……。

每當我走過我的鄉間森林，聽見我親手栽種的樹木迎風微微耳語的時候，我就覺得氣候確是有一點改善了。我也覺得，如果一千年以後，人們生活得更幸福的話，那裡也許有我一點微薄的貢獻吧。

這段獨白能反映契訶夫的人文精神，也使我們猛然覺得，即使時空隔離如此遙遠，這位世紀末的偉大作家給予台灣劇場觀眾的，仍是如此的心有戚戚焉。戲劇，本來就不完全等同於嬉戲，廣闊的天地間猶有其足堪遵循的規律與嚴肅的一面，在即將步入二十一世紀的台灣，我們對屬於自己的新劇場文化有所期待，也有所焦慮。

再會吧！南國

國共世紀對決的歷史情境是恐怖、荒謬中帶有傷感，許多劇作家在「民族翻身的時代」懷著勇氣與熱情，義無反顧地投入歷史洪流，所留下的作品血跡斑斑，令人欽佩。

田漢的南國戲劇運動

田漢就是一例，他所領導的南國戲劇運動在中國現代戲劇史上，無疑地扮演承先啟後的角色。這位熱情、浪漫的詩人兼劇作家作品甚多，大都是為劇場演出而寫，往往是在上演前夕才完成，然後倉卒搬上舞台，邊排邊修。他的劇作有許多取材於他的朋友、學生的故事，也常可看出田漢個人的影子，尤其是抗戰時期在桂林排演的《秋聲賦》，更有濃厚的田漢自傳色彩。

田漢畢生奉獻給中國社會，從早年參加少年中國學會、創造社到成立南國半月刊、創辦南國藝術學院、南國社，最後轉向成為左翼戲劇家，皆顯現他熾熱的社會正義感。

然而，他的一生也充滿悲劇性，不僅在國府統治時期屢次以戲劇觸犯當道，飽受牢獄與流離之苦，就是在共產黨或左翼劇作家陣容裡，他的無產階級立場也一直受到同志的質疑。「新中國」成立之後，他名義上成為望重一方的「梨園領袖」，以花甲之年寫成《關漢卿》和《文成公主》兩齣名劇，終究不免因《謝瑤環》一劇惹禍，成為「戲劇界牛鬼蛇神的祖師爺」，令人欷歔的是，這位中國現代戲劇先驅，不死於「解放」前國民黨的牢獄，卻以「叛徒田漢」的罪名死於「新中國」同志手裡。

台灣劇場的浪漫中國想像

像田漢的「戲劇家的故事」對台灣戲劇界，是遙遠卻又充滿浪漫感。三、四〇年代的中國／台灣現代戲劇經驗幾近空白，彼時台灣處於日本殖民統治後期，台灣人的戲劇為後來的國民政府所不容，自可理解；而中國方面，國共長期纏鬥，左翼戲劇家主導的戲劇運動，更是國民政府長期揮之不去的夢魘，不僅郭沫若、老舍、夏衍被視為洪水猛獸，即歐陽予倩、田漢、洪深、曹禺等人作品也觸碰不得，中國現代戲劇史猶如一部左

翼——中共戲劇史，成為台灣藝文界禁地。

海峽兩岸的文化交流與資訊開放，使得大陸作家作品充斥市面，不少劇作被搬上舞台，但是，戲劇搬演與單純閱讀劇本性質有別，今天在台灣看四〇年代的中國劇作與在上海看戲心情迥異；而同一齣戲，台北劇團與北京來的劇團也會有不同的詮釋。面對「中共及其同路人」所展現的三、四〇年代戲劇大環境——一個腐敗黑暗的社會以及無產階級挑戰封建惡勢力、帝國主義的時代，我們如何能像翻一頁書，換一件衣服，或像基本教練從右轉左那般輕鬆，可以一廂情願照「本」宣「科」；也不是把左翼劇作加上一些台灣社會現象，就代表具有現實意義。在當代台灣舞台搬演大陸時期的舊作，毋寧是極大的挑戰，因為除了劇場美學之外，戲劇的時空環境，立即考驗劇場工作者的歷史認知與腳色判斷。戲劇到底傳達什麼訊息，導演、演員與觀眾在其中到底扮演什麼腳色？或者什麼都不是，僅僅因為做戲的人「頭殼一空」而已？

國立藝術學院戲劇系在成立十二年後的一九九三年，選擇田漢的劇作做為秋季公演劇目，不是因為「頭殼一空」，而是有現實的劇場文化考量。站在教育劇場的立場，把這位「南國」人物的劇作重現，在於探討劇作家的不同風格，就如同以往搬演莎士比亞、契可夫、布雷希特作品或標榜劇作的古典主義、表現主義、後現代主義或本土戲劇

流派，目的在提供師生參與不同內容、形式的劇場觀念與工作經驗。

歷史謬誤訓練民眾思考力

田漢的《秋聲賦》寫於一九四一年，這個時候的田漢早已結束南國前期唯美、浪漫的創作風格，從「青春期的悲傷、小資產階級青年的徬徨與留戀」，增加左翼激越的情感，從「有氣無力地守在小劇場的試驗室」裡，殺到大劇場去，而成為左翼劇作家主要領導人之一，屬於「政治任務所在」的「突擊派」。《秋聲賦》的情節反映當時社會面相，有其戲劇效果，然而戲劇搬演背景，醞釀過程與教條化的宣傳手法，在當時劇場活動中卻扮演重要腳色。田漢的這齣戲是為新中國劇社的演出而寫的，這個戰時左翼戲劇團體是一九四○年新四軍皖南事件之後，流落在桂林的劇作家為了繼續和「國民黨封建反動勢力和帝國主義」對抗而成立的，他們曾經於戰後到台灣演出，在「多年來從未見過的設備完善的近代大劇場」演出，並曾親歷二二八事變，看到「台灣人民起義」，「對於國民黨反動統治的一次有力控訴。」──台北中山堂演出，

田漢這齣五幕話劇透過作家徐子羽遭逢家變，如何經由抗戰的啟示，拋棄了渺小的個人迷夢，「鍛鍊得堅強、高尚，用鐵一般的堅定從風雨浪濤中屹立起來」。但是，在

一九九○年代的台灣，我們豈能只從《秋聲賦》詮釋田漢所謂「清點一切足以妨害工作」？如果把這齣戲視為田漢的心路歷程，中年的田漢熱情如火，我們能忽視他晚景的暴雨飄風嗎？

把田漢這齣抗戰後期的劇作搬上當代台灣舞台，或可提供台灣社會一個思考的空間與情境。長期的政治鬥爭及思想禁錮使得台灣知識份子的「中國」定位模糊，對三、四○年能只從《秋聲賦》詮釋田漢所謂每個人都能集中力量於抗戰工作，甚至使大家不能工作的傾向」？

▲我們應該站在那一種角度來看田漢的《秋聲賦》？歷史的謬誤有時可以訓練民眾的思考能力。
（藝術學院戲劇系提供）

代大陸劇作家也懷有某種程度的浪漫情懷，如今國共在現實政治的角色易位，我們應該站在那裡來看田漢的《秋聲賦》？歷史的謬誤有時可以訓練民眾的思考能力，也可檢驗文化人是否「頭殼一空」。由藝術學院戲劇研究所第一位畢業校友王友輝所執導的《秋聲賦》有王友輝自己的解讀，也將與觀眾的知識相互交流。觀眾或可欣賞「南國」戲劇的異國情調，再見「南國」人物的浪漫風情，或可從劇場檢視國共內戰時期的前塵往事，而與「是非成敗轉頭空」之慨，這一切思考、反省都應該有明顯、清晰的脈絡可循。否則，單純只是就戲論戲，劇場工作者囿於自己的經驗世界，脫離時空大環境，戲劇還能告訴觀眾什麼？劇場還能提供什麼經驗呢？

台灣劇場也可以莫里哀

喜劇之戰

一六六二年底，莫里哀繼《丈夫學堂》之後，又推出《太太學堂》，以嬉笑怒罵的手法強烈批判當時的社會制度與愛情、婚姻問題。這齣戲的主角是一位自私、虛偽的富商，視女性為禁臠，他認養一位四歲的孤兒，並送到修道院，希望把她訓練成溫馴無知，以便日後成為他可以駕馭的妻子，沒想到這位養女在脫離十三年的修道院生活之後，就衝破封建道德的束縛，另尋歸屬，富商人財盡失，空喜一場。

這齣戲推出之後，保守劇作家與教會人士紛紛以「有傷風化」、「污衊宗教」的罪名對莫里哀大加撻伐。面對來自各方的圍剿，莫里哀毫不退縮，第二年再以《太太學堂的

批評》與《凡爾賽即興》反擊，提出「喜劇比悲劇更為深刻，更難表現」的看法，並對當時僵化、誇張的悲劇表演程式冷嘲熱諷。

在這場「喜劇之戰」中，莫里哀以他的劇場實證經驗奠定了喜劇的現實風格與理論基礎，改變了法國的戲劇生態，莫里哀也因而成為法蘭西戲劇史上最足以傲世的戲劇家。法蘭西喜劇院從一六八〇年十月廿一日創立以來，莫里哀作品上演的次數超過任何一位法國戲劇家——包括與他同時代的哈辛與高乃依。他的劇作突破了時代侷限性，永遠給後世清新可喜的感覺。歌德自稱每年都要讀莫里哀的劇作，使「自己保持一種經常和美好事物的接觸」。

莫里哀著重人性的刻劃

莫里哀身處新古典主義時代的法國，但不墨守規範（如三一律），對於戲劇題材的選擇也較寬廣，曾經自組劇團在法國中南部民間流動演出十餘年，與民眾作最直接的交流，加深了對社會的了解，磨練了編導演方面的才華。他的戲劇吸引觀眾的並非全在於情節，而是重視人物性格，以鮮明的形象與生動有力的語言突顯主題，在風趣、粗獷中表現嚴肅的劇場氛圍，與當時劇壇風尚大不相同。

▲矯揉造作的貴族與資
產階級正是莫里哀的
諷刺對象。（藝術學
院戲劇系提供）

莫里哀一生的戲劇成就根源於敏銳的觀察力與豐富的舞台經驗，勇於創新，並對現實環境提出反省與批判。他的劇作甚多，類型包括悲劇、喜劇與芭蕾舞劇，其中以喜劇最具代表性。他最擅長扮演「擔心自己當了烏龜」的斯嘎耐勒之類的小人物，把民眾的

生活語言提煉成為自然、生動的舞台語言，脫離傳統喜劇類型化的表現方式，賦予人物不同的生命，「眼睛一挑，走一步路，一個手勢，統統來自準確的觀察。」他的劇中常歌頌市井小民、僕役的機智、樂於助人的生活態度，地位尊崇、矯揉造作的貴族與資產階級、教士，則是被揶揄、嘲弄的對象，而揶揄與嘲弄正是莫里哀戲劇最強而有力的利器，因為「人容易受得住打擊，但受不了揶揄；人寧可做壞人，也不肯做滑稽人。」

獨特的劇場理念

　　莫里哀是台灣劇場觀眾耳熟能詳的名字，許多人都讀過他的劇作，但卻很少看到戲劇演出，也許是懾於莫里哀戲劇人物的「無法模擬」，也可能是台灣的劇場本來就隨性至極，常常「跟著感覺走」的緣故吧！國立藝術學院戲劇系成立以來，時常把世界經典名劇搬上舞台，但莫里哀戲劇也始終付諸闕如。為了彌補這個缺憾，黃建業老師特別挑莫里哀喜劇的奠基作品──《太太學堂》作為一九九五年秋季公演劇目，並且針對原著的人文環境與戲劇特色重新詮釋，希望讓台灣劇場有更精確、實際體驗莫里哀戲劇的機會。而服裝設計陳婉麗、舞台設計房國彥、燈光設計王世信、技術指導施舜晟等老師也莫不絞盡腦汁，期使十七世紀繁複高雅的劇場能以單純流暢的基調呈現在現代人眼前。

面對「無法模擬的莫里哀」，雖然時空錯綜，我們相信他三百多年前的戲劇對於今日的台灣劇場仍有深刻的現實意義，除了戲劇風格，莫里哀特立獨行的劇場理念與人文關懷更值得吾人深思：莫里哀為何以小資產階級家庭出身的知識分子甘做一位當時猶受歧視的演員，並掌握戲劇的羣眾性與生活性？再者，莫里哀為何能以無比的勇氣與豐富的知識批判當時保守的戲劇環境，並敢對不公不義的社會與偽善者給以不「溫文儒雅」的打擊？

劇場本來就具備動人的藝術效果與強大的社會力量，只是經常被輕易地放棄了。對於戲劇系學生而言，參與《太太學堂》的演出，不只是穿著巴洛克時期的服飾唸一串詰屈聱牙的洋人名，表演一段法蘭西情節而已。如果不能了解莫里哀的人文精神與劇場因素，進而對於台灣劇場環境有所啓發；那麼，台灣版的莫里哀喜劇演出，大約只是插科打諢的鬧劇一場，所呈現的不過是邯鄲學步，貽「笑」大方而已。

我們殷切期盼……台灣的劇場應該是可以莫里哀的！

劇場存在於海與山之間

太平洋美麗之島的原住民族離長安甚遠，在峯峯相連的山巔舉頭只見日月星辰，幾乎觸手可及。由於距離近，灑落在島嶼的陽光特別驕艷，山川草木一片綠意，人也格外深情。他們尊重兩性關係，了解生態環境，循著時序與自然渾為一體，狩獵漁耕，飲酒賽社，樂天、勇健地馳騁於山海之間。數不盡的族羣傳說與情愛故事，在歌舞、祭儀中傳誦，生生不息，直到有一天，來自唐山的大漢民族及東西方殖民帝國勢力紛至沓來，從此惡靈漫布，日月變色……。

原住民的族羣變遷與歷史傳說、神話，原就是五彩繽紛的美麗詩篇，歌舞儀典也充滿生命情懷，轉換成劇場語言，自然引人入勝。而數百年在外來強權支配下所遭逢的苦難，更是南島民族千載未有的浩劫，即使純以劇場觀點視之，都令人驚心動魄；然而，

歷史的宿命使曾經在漢人眼中「猛如虎」的「生番」，早就如同「賤如土」的「熟番」一樣，已然成為失聲的羔羊，族羣結構解體，文化被嚴重扭曲，而劇場卻從未形成有力的控訴。出現在漢人舞台的原住民歌舞常充滿奇風異俗的浪漫情調，由原住民搬演的文化及生活面相，也在強大的政經結構中，成為取悅外來賓客的觀光表演或「感謝政府德政」的「豐年祭」。

環形歌舞的表演概念

原住民社會引發的正名運動以及他們所推動的打破吳鳳神話、自治權運動、山地保留地、廢核料置存、雛妓及都市生存問題，「原」聲不斷，在在顯示所謂「山地問題」的嚴重性，也反映台灣社會對原住民文化的一絲反省。在輿論關懷之下，許多文化人以行動表達對原住民的尊重，原住民的祭儀湧入甚多外來的參與者，各族羣的歌舞也不斷被搬上舞台，一時之間，原住民藝術彷彿成了台灣希望之所寄。國立藝術學院戲劇系的《海山傳說・環》在一九九三「原住民年」過後的第一年搬上舞台，也代表台北劇場界的一種宣示。這齣取材原住民神話、傳說的戲劇，以環形的歌舞表演概念，一幕一幕地進行劇場的教育與實踐。為了接觸他們的生活情境及內心世界，也為了避免虛妄的本位主

義，從前一年開始，導演汪其楣先後開了原住民文學、歌舞的相關課程，延聘原住民親身教授，其間戲劇系師生幾度上山下海，到部落實地學習，以增加對劇場的掌握。從《海山傳說·環》的呈現過程，這羣非原住民豐富了生活閱歷與戲劇創作力，並把這分經驗與感動在劇場呈現，與所有的觀眾分享。

《海山傳說·環》的舞台上，各族千百年來的始祖神話及族羣傳說一一重現：泰雅人要去拜訪住在地底的依可甸人時，先在洞口吆喝幾聲，為的是讓長尾巴的依可甸人有時間把尾巴藏起來，避免彼此的尷尬；流傳在許

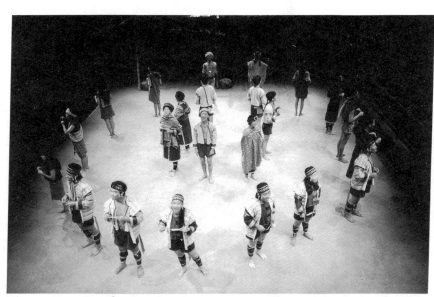

▲原住民文化、戲劇、舞蹈的被搬演與傳播，代表了台灣社會對原住民文化的一絲反省。
（藝術學院戲劇系提供）

多族羣的穿山甲和猴子的故事有著強烈的動作性，狡猾的穿山甲把猴子騙得團團轉，卻還能博取猴子的同情；排灣族的「一根弟弟」反映了原住民的想像空間，舞台上將只有「一根」的生命擬人化，用抽象而又趣味的方式呈現；釣魚的雅美人也頗有哲學家的味道，當他們無意中釣到雨鞋、嬰兒之類「雜物」時，立即發出這樣的問題：「難道魚餌一放下就落在蛇的嘴裡？」；其他泰雅、鄒族有大陽具的傳說，那位天賦異稟的人如何用「它」搭橋接女士過河，無獨有偶的，排灣族女陰長有牙齒的毛阿凱，也有一段被放逐與再生的傳奇。這些不同族羣的傳說皆被發展成為劇場語言與戲劇情境，有許多「劇場」設計所展現的美感經驗與文化意涵。

從深鎖的學院走向社會大劇場

戲劇，本來就可以愉悅與純淨的呈現，無須負荷沈重的社會使命與與道德責任，但是，劇場與社會之互動也恆常規避不得，劇場之外的生活情境又豈能視若無睹？如果，《海山傳說‧環》呈現的絢麗浪漫與原住民歷史的悲情與屈辱格格不入，我們除了反躬自省，還能說些什麼？一九九〇年代，連李登輝總統都言必稱「原住民」的時代，所有對原住民文化的恭維與關懷有如遲來的正義，總帶幾分的諷刺與荒謬。當原住民問題尚未

能被公平對待的今天，非原住民用原住民古老素材所呈現的劇場究竟有多少現實意涵，能否洗滌人心？還是——淪為歌舞昇平的表象或為賦新詞的時髦？

原住民的文化重建本來就不需依仗其他族羣的推崇與解釋，他們所面臨的族羣問題也不是都市文化人的同情與寬容所能扭轉。社會應該感激他們保留了那麼豐富的生活經驗與文化資產，使《海山傳說‧環》的參與者打開心裡的窗扉，看見五彩的春光，經歷了劇場生活的淨化，也明白在陰晦底層的弱勢族羣是如何為生命尊嚴而戰。對於戲劇系學生而言，這種感動象徵另一個階段的開始‥如何從庭院深鎖的學院找尋走向社會大劇場的途徑，及如何以劇場的力量為人世間的不公不義盡一點微薄的心力！

關渡的今夜，星空非常「希臘」？

《奧瑞斯提亞三部曲》

五月的關渡綠意盎然，春山如笑，脊背之上的國立藝術學院戲劇系館氣象一派希臘，二千多年前亞格曼農家族的悲劇澎湃洶湧，正一幕幕地被推上一九九五年的台灣劇場。戲劇系所製作的《奧瑞斯提亞三部曲》是艾斯奇勒斯最後一部悲劇，也是現存最完整的希臘悲劇；這齣西元前四五八年上演的作品頗多描述希臘城邦政治的景象，及當時的歷史、社會事件，不論是對雅典民主政治的歌頌，或對專制者為逞私慾大動干戈的譴責，皆不難從這齣悲劇作品看出，其中常見的復仇題材也被認為反映古代氏族社會母權與父權權力結構之消長，與兩性、血親關係之弔詭，使希臘悲劇的現實意涵因而豐富，

充滿各種解析的可能性，事實上，近兩個半世紀來，它早已不斷地被以各種語言、形式、風格呈現在舞台，歷久彌新。

國立藝術學院戲劇系的教學目標在提供學生瞭解戲劇史及接觸各種劇場流派、類型的機會，除安排課程，更有實際的製作、演出，使導演、演員及服裝、燈光、舞台設計對不同的戲劇風格及表現方式有完整的認識，進而有所省思，有所發明。希臘古典戲劇起源於宗教儀式，演出環境常與祭典密不可分，悲劇人物多出自史詩或神話，演員帶著面具出場，扮演不同角色，結合歌隊獨特的呈現方式，許多戲劇衝突不是直接在劇中呈顯，而是透過歌隊表現，它有時是戲劇進行的旁觀者，有時是悲劇氣氛的渲染者，有時又以特定的角色走入劇情，具有多重作用，這樣的戲劇風格與形式自然是戲劇系戲劇教學、演出體系不可缺少的一環。藉著艾斯奇勒斯《奧瑞斯提亞‧三部曲》的呈現，戲劇系學生得以面對希臘古典劇場的原始風貌，以及這位希臘悲劇體裁創始者的作品風格與形象高崇、堅忍的悲劇英雄，氣勢雄壯的史詩語言，從中瞭解戲劇的本質，並且把劇場中得到的印證，啟發直接與觀眾分享。這齣戲主要的演員共有五位（三男兩女），異於古希臘悲劇只引用一至三個演員的慣例，原因是顧慮學生無法承擔希臘悲劇人物的沉重，再方面也是要讓更多的同學有表演的機會，對所有參與者而言，頭戴面具、腳穿高鞋所

表現出來的肢體、動作與語言是否能反映希臘文明，自然也是極大的磨練。

探尋希臘悲劇的藝術精神

面對二千多年前的戲劇形式，關渡是否「星空非常希臘」（借余光中詩句），端看劇場如何營造？擔任製作的戲劇系老師導演陳立華、舞台設計王世信、服裝設計靳萍萍、燈光設計簡立人，在各自專業領域都做了相當程度的嘗試，導演將三部曲視為一個具層次感的整體，濃縮成三幕，每一幕實際也就是一部曲；為了體現希臘半圓形露天劇場環境，舞台呈三面式，主要的進出口左、右各一，中間是巨大的扇門，整個劇場就像座大墳墓的底層，觀眾進場宛如走進幽冥世界，尋找各自的位置，然後在黑夜中觀看戲劇的進行。燈光處理也著重環境氣氛之營造，光源並非來自上方，而是來自下層，造成「火」的效果，企圖掌握希臘悲劇中「復仇」意象，加重其殘酷的震憾。不過，與其他技術部門相比，腳色服裝造型仍然是傳達希臘悲劇氛圍最直接、強烈的部分，所有的服飾、盔甲、面具能否反映古希臘情境，成了服裝、造型設計及製作部門最大的挑戰。值得一提的，王世信與陳立華皆為戲劇系第一屆畢業生，立華更是研究所首屆校友，所以《奧瑞斯提亞·三部曲》固然顯現老師們的劇場理念與設計風格，同時也代表戲劇系教育

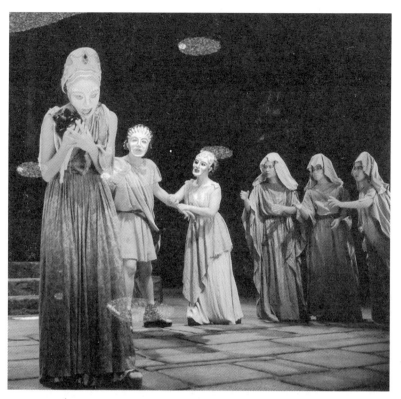

▲面對二千多年前的戲
劇形式，關渡是否能
「星空非常希臘」？
（藝術學院戲劇系提
供）

劇場的部份成果。

九十年代的台灣劇場，表演古典希臘劇作，難免會有時空倒錯與文化差異所產生的生澀感，史詩式的語言被翻譯成淺顯易懂的口語，音樂旋律則以節奏取代，艾斯奇勒斯作品濃厚的抒情性及悲劇的儀式成分也無可避免地被淡化，這似乎是導演不得不做的選擇，畢竟現代劇場的演出已不是城邦祭祀的一部份。我們製作《奧瑞斯提亞》的目的並非為希臘劇場做「考古」或「復古」，而是從劇場的現實意義考量，所欲突顯的最終目標乃是希臘悲劇「情緒」的引發與推宕，希望觀眾從觀劇產生的情緒張力與鬆弛，營造壯麗的想像空間，進入希臘悲劇世界，探尋它所表現的藝術精神與時代意義。

不過還是請您擦亮眼睛，仔細看看今夜的關渡星空是否真的非常希臘？

紅旗白旗出烏溪

——《紅旗·白旗·阿罩霧》之一

大肚溪上游的烏溪溪水終年烏黑，流域所在，河汊密布，穿梭於丘陵與山區之間，這條名不見經傳的小溪，不像我們熟悉名稱、長度的「中」、外名川大河，考試不會考到，卻存活庶民大眾及踏過這塊土地的人民心中。它曾經是台灣中北部泰雅族的發祥地，現今花蓮、宜蘭的泰雅族大半由此沿著溪流往北部與中北部擴散。在東邊山區，烏溪沿著茄荖山蜿蜒向北穿過草屯、霧峯，成為這兩個鄉鎮之楚河漢界，霧峯在北，草屯在南，現代公寓還沒有像火柴盒被放置在原野之前，烏溪兩邊綠油油的稻田，全因這條川流而生，周圍的村落也因為這條溪水而活。一百年前台灣中部幾個大族之間的械鬥及所引發的民變，歸根究底與烏溪水源的爭奪有關，前厝（阿罩霧）、後厝（草湖）兩支林姓相拼與洪（北勢湳）林（阿罩霧）械鬥，最後台灣中北部大片土地都捲入這場禍

端，主要戰場還是在烏溪流域。不過，現代人已不太容易注意這條多半乾涸的河流，更不會知道它曾經見證了漢「番」之間的爭鬥，也看到阿罩霧與四張犁、四塊厝、萬斗六、北勢湳、草湖之間的恩恩怨怨。現代人提到草湖，除了芋仔冰之外，誰知道它發生什麼事。霧峯在哪裡？阿罩霧是啥乜（音密），就如同南屯垃圾場焚燒的煙火，也是「霧」煞煞。也許要等閉上眼睛那一天，才能心平氣和稍稍想像我們的祖先當年如何與別人、自己人「大小聲」、「起冤家」，如何為了爭奪水源、田地，不斷的相互結盟，相互對抗。

只要有心，台灣歷史就在你我周遭

不過，時代還是有變，以前霧峯的地標是省議會的圓頂建築，後來拜「文化建設」之賜，林家古建築羣吸引許多遊客的興趣，到此尋幽訪勝、探頭探腦。林家建築中最著名的宮保第，「三間排五落起」的氣勢反映陸路提督林文察一生的榮枯，「宮保」的榮銜之後也隱藏著這個大家族的悲愴與哀榮。至於當初豎紅旗拼官兵的北勢湳洪家在十九世紀中期這場大規模的民變中幾乎遭受滅族的打擊，鄰近烏溪的北勢湳戰場遺址血跡斑斑，鄉老記憶猶新，其實，只要有心，游一趟烏溪溪底，再到霧峯、大里、草屯走一

回，立刻會感覺先人血液與呼吸，也會發現台灣歷史絲毫不冰冷，而是活生生呈現在你我周遭。

當年叱咤風雲的林、洪兩族後裔正如你我一樣，可能正在討論黑金政治，埋怨生活品質……。當初林家舉白旗投效官軍所招募的兵勇軍事裝備精良，以善戰聞名，他們的火繩槍據說常令太平軍聞風喪膽，這些兵勇許多是林家佃農與其他村莊的林家子弟；一九九三年為了宮保第附近道路拓寬的問題，林家與周圍鄰居據說還有點不快，似乎忘掉宮保第外的居民百年前還是依林家而活的「生命共同體」呢？

一九九一年，我決定要作一齣與台灣史有關的舞台劇，理由「堂皇」，乃鑑於台灣歷史鮮少出現在台灣劇場之中，除了鄭成功、吳鳳這類做宣傳樣板的「民族英雄」，千百年的歷史人物、事件，族羣變遷與先人在台灣的辛酸血淚，幾時曾見？連六○年代末電視布袋戲席捲全國時期，「民族英雄」史艷文還是來自「雲州」的「大儒俠」。劇場原本就可以選擇不同題材、正如歷史素材可以各種形式表現一般，幾十年的台灣教育把每一個學生都侷限在一個個的架框之中，擅戲劇的不敢（或不能）面對歷史、就如同擅歷史的不去接觸劇場，除非教育體制中明令台灣史與「中國通史」一樣，是大小考試的必考科目。

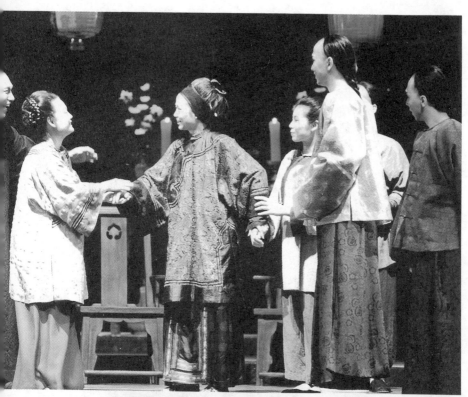

● 只要有心，台灣歷史就在您我周遭。
（藝術學院戲劇系提供）

霧峯林家歷史極富草莽性與悲劇色彩

在台灣史找素材，霧峯林家的移墾歷史與悲劇色彩，很快就吸引我的注意。林家祖先於十八世紀末因為捲入林爽文事件，被迫由大里遷移至霧峯，重新開墾農地，也常潛入「番」地，攫取「番」產。至林定邦、奠國兄弟時代已累積相當財富，成為地方土豪大族。林定邦有子文察、文明，父子、兄弟兩代之生平經歷有如一部俠義小說或黑手黨電影，曲折離奇。當時阿罩霧林家與四塊厝、草湖一帶的「後厝」林家，北勢湳的洪家早已勢同水火。林定邦兄弟、父子四人桀驁一生，最後都死得非常慘烈。林定邦是在前厝、後厝械鬥時，被仇族設計殺害，年僅四十三，官拜提督的林文察則在漳州追剿太平軍，彈盡援絕，力戰而死，傳說他被俘之後慘遭刑求，用棉被裹其身，再以油焚燒至死。其叔林奠國在福州控訴，反以「坐失軍機」的理由入罪，最後死於獄中。而林文明則在功成之後被官方設計，斬殺於公堂之上……，兩兄弟都在三十七、八歲的英壯之年過亡。

林家男子英年早逝，女性則顯現無比的堅毅與果敢。當林定邦被後厝林家所殺，林家家丁準備攻莊報仇之際，定邦之妻──也就是文察、文明母戴氏力排眾議，遣人至後

厝談判，迎回丈夫屍骨⋯⋯。十餘年後林文明被官府設計斬殺，林家兵勇羣情激昂，準備出動人馬圍攻彰化縣城，戴氏卻急忙勸阻，化解一場可能的滅族大禍。

戴氏採取理智的作法，以京控的方式為其子申冤，前後經歷十年，成為清末著名的公案。戴氏無法洗刷林文明的冤情，卻也保住林家財富和鄉紳的地位，特別是林文察子林朝棟在中法戰爭期間屢建奇功，為劉銘傳所倚重，為林家聲勢更上一層樓。

霧峯林家的興衰與中部平埔族以及其他族姓的鬥爭息息相關，與鄰族間的衝突，又肇因於烏溪溪水的爭奪。清代中葉溪北阿罩霧林家和溪南北勢湳洪家以及他們的佃農共用烏溪溪水灌溉農田，隔著一條溪，兩家大戶要交陪酬酢有一段不短的路要走，從現在的路線來看，北勢湳到霧峯大概是沿現今台三號公路，順著平原邊的山丘小路前行，經過六股與萬豐，才能進入阿罩霧，要不然就要渡過烏溪，再從山路北走，路途雖然縮短，也得花上大半天的時間。但爭吵起來暴虎馮河，一切時空距離立刻被拉近，雙方人馬躍過烏溪即進入敵人的陣地。

林文明之死，是林家家族史中的隱痛，林家族譜對林文明極端避諱，林獻堂、林幼春在編撰的家傳，列舉歷代祖先，獨缺文明。我曾多次至霧峯林家，與頂厝、下厝的林家族長請教林文察兄弟事蹟，他們熱誠相待，談起家族歷史也侃侃而談，但談得多是林

朝棟、林祖密、林獻堂事蹟，對林文明似乎所知不多，也不願深談。不僅林家如此，戴潮春事件中高舉紅旗的北勢湳洪家亦然。而家族悲劇的發生又與官府居中操控有絕對關係，因此《紅旗、白旗、阿罩霧》這齣舞台劇是以林文明事件為核心，透過劇場形式從林家、仇家（洪家、後厝林家）與官府三方面的關係來探討台灣民間社會的本質。

消弭劇場界與台灣風土民情的隔閡

做一齣與台灣有關的戲，說的與看的都可以高談闊論。但是實際做起來，困難重重。因為長久以前，劇場已化約成某一特殊階層的生活品味與習慣，形成所謂劇場界。

劇場界與台灣歷史、語言、風土民情最為隔閡。

要讓年輕大學生體驗一下台灣農村生活情景，似乎是一項巨大的工程，農民語言、生活習性、價值觀念要呈現在舞台上，在他們的觀念中，遠要比他們學習一齣外國經典名劇困難許多。《紅樓夢》有句話：「沒吃過豬肉，也看過豬走路」，對於五穀不分，對台灣歷史一無所知的現代青年來說，也許要以：「沒看過豬走路，也吃過豬肉」來啟發他們的思考空間了。

劇場如此，現在一些標榜「文化」的政治人物或反對運動人士何嘗不然，他們可曾

注意過什麼是劇場？他們雖然「察覺」文化的重要性，但卻把「文化」簡化成一種圖騰、武器或口號，僅用概念性的兩三句話就要把複雜的文化生態作成簡單的結論，並以此延伸、闡述他們的政治理念。他們可曾掌握到足夠的文化資訊，可曾真正進去過劇場，看過表演？似乎就不堪聞問了。

劇場的台灣歷史在哪裡？

——《紅旗‧白旗‧阿罩霧》之二

移墾時期的台灣移民經常面臨天災人禍的威脅，各族羣、聚落之間也因土地、水源的爭奪而結仇，各擁武力，常引起大規模的分類械鬥，甚至激發民變，而這些衝突的前因後果又與官方勢力的介入有關。

紅旗、白旗，正統與非正統

十九世紀中葉台灣中部的戴潮春、洪欉、林晟等人舉兵反清，殺官掠城，原因在於反抗官府的侵壓，再則出於對宿仇阿罩霧（霧峯）林家的報復。尚時依附戴軍的村莊插紅旗為標幟，而支持政府軍的則插白旗以示「清白」，紅旗大戰白旗，這是清代民變常見的情形。

民眾常因血緣、地緣之故，依違於紅旗與白旗、「正統」與「非正統」之間，紅與白因而產生許多粉紅色地帶，十分荒謬，也十分無奈。曾經舉紅旗謀反的「暴民」可能在數代後舉白旗效忠政府；而高舉白旗的家族也可能在一夜之間反白為紅，然後被打為亂黨。戴潮春事件中持白旗平亂的霧峯林家與持紅旗（或插青旗）謀反的北勢湳（草屯）洪家，正是這樣的例子。

戴案之前的林爽文反清事件，時居大里杙（大里）的林家先祖因與林爽文有同宗之誼，被捲入紅旗之禍，以致田產被沒收，備嚐艱辛。十八世紀末，林家由大里遷居霧峯，逐漸累積財富，成為地方大族。但因水源問題與後厝（草湖）的另一支林家有殺父之仇，林文察、文明兩兄弟千里尋仇，將後厝林和尚剖心割肉以祭乃父。後來，兄弟帶罪入伍，率領林家鄉勇至浙江征剿太平軍，這支戰鬥力高過綠營的台灣兵迭建奇功，林文察也因而官拜陸路提督，並回師征剿紅旗。

相反地，林爽文事件中高舉白旗，並因功受到清廷賞賜有加、族眾勢大的草屯洪家在戴潮春、林晟舉事時，因與戴林友善，加上與霧峯林家早就為了爭奪烏溪水源而結怨，因此選擇紅旗，對抗白旗。洪、戴、林三姓及其支持者事敗之後，原有田產被充公或歸林文明所有者不計其數。不過，躊躇滿志的林家兄弟由中國回師平亂時，却又與當

時的台灣道丁曰健因爭功而生嫌隙，而在曰後處理叛產問題時，又招致民怨，最後仇家在官方慫惠下，反控林家，埋下曰後林文明被殺的禍源。

一八七〇年三月十七日，篤信媽祖的副將林文明，率領一支進香隊伍，欲至笨港進香，被辦案專員凌定國誘騙至彰化縣衙，當場血濺公堂，罪名是侵佔叛產，欺凌民婦，聚眾謀反。當時指控他的草屯洪家、柳樹湳黃家及後厝林家在戴潮春事件中，皆舉紅旗對抗官軍，與林文察、林文明家族勢同水火。

林文明慘死的過程曲折離奇，極富戲劇性，但却沒有一般傳奇的結局——「報仇」或「大團圓」。這件公案纏訟經年，最後不了了之。而民間對林文明「壽至公堂」則另有說詞，整個案件恐怕只有慈祥的媽祖才知道真相，因為祂見證了整個複雜的過程，不論是林家、仇家都是媽祖的信徒，而官方對於媽祖信仰也一向敬重有加，神聖莊嚴的媽祖祭儀無可避免地成為暗濤洶湧、遂行陰謀的場景。

霧峯林家在林文察和林文明時代，因為軍功進入官僚階層。而後林文察戰死漳州、林文明以匪寇之名被殺，從政治、史實的角度，都有其弔詭的「實情」，官方猜忌、地方大族間的鬥爭和自身的私怨、冤冤相報，血的復仇，滾著人性的貪瞋癡怨，都是造成林家公案的原因。

台灣開發史上的史詩

如此激越而戲劇性的歷史事件，現代人對它卻是十分陌生，即使這是台灣民間社會常見的例證，反映大多數人的祖先移墾時期的困阨與無奈。其實，不僅林家故事如此，所有台灣開發史上波瀾壯闊的史詩，莫不如此。歷史絕少出現在台灣劇場之中，成為共同的記憶與經驗。長期以來，台灣舞台上看到的恆常是鑼鼓喧天的中國英雄傳奇與才子佳人，即使多元開放的當代社會，傳統、現代、西方、東方各種類型的戲劇都有展現的空間，美中不足的是仍然找不到台灣歷史的影子。整體的戲劇環境仍明顯以西方孕育的戲劇美學為主流，一般人所瞭解的台灣戲劇，不是專指布袋戲、歌仔戲等「民俗戲曲」，就是現代生活場景——「青春悲喜曲」或「台灣亂象錄」之類的演出。

台灣千百年來的歷史發展、人文環境與族羣變遷，一直沒有成為劇場語言與文化史的一部分，彷彿它從未發生，以致於劇場對於歷史的紀錄竟是一片空白。缺少了共同的歷史經驗，所謂「劇場」也者，自然就屬於少數「劇場人」的專利了。

國立藝術學院戲劇系一九九六年製作的《紅旗·白旗·阿罩霧》是霧峯林家故事的劇場呈現。關於林家歷史的資料與論述甚多，在錯綜複雜、長篇累牘的文獻、研究中，類

似吳德功《戴案紀略》所云：「賊用紅旗，官用白旗，為賊者蓄髮以別之」的紀錄大概不容易為史學家與地方文獻專家所留意，但對劇場來說，「紅旗」、「白旗」卻具有強烈的視覺色彩與豐富的舞台語言與象徵效果。

《紅旗‧白旗‧阿罩霧》的戲劇結構，是以林母戴氏上京控案為經緯，用倒述方式從林家、仇家、官方三方面立場來呈現林文明「正法」事件。歷史場景中出現許多民俗藝術質素，諸如戲曲、說唱、迎神祭儀，這些民眾生活中不可或缺的環節，與帶悲劇性格的林家人物的舞台呈現同時俱進，相互感染，企圖透過完整舞台形象，凝聚、塑造簡煉的歷史意象。

不過，正因為劇場的質素、內容迥異，這齣使用許多台灣歷史、民俗傳說、福佬語言、戲曲元素的製作顯得格外艱難，因為已經脫離了參與者熟習的知識背景與學習、生活經驗。藝術學院戲劇系師生從希臘悲劇、莎劇、京劇、歌仔戲到不同風格的現代劇場作品多所涉獵，但無庸諱言的，對台灣歷史、人物、地理的了解有限，即使是古蹟猶存的宮保第，可聞可見的地方歷史與庶民生活形態，也極為隔閡。

嘗試建構台灣當代劇場

但是，這畢竟是建構台灣當代劇場應有的嘗試，也是必須經歷的過程。經過這次的製作，原本連霧社、霧峯都分不清楚的同學（在台灣教育體制下，這種現象一點也不奇怪！）多少了解十九世紀、台灣歷史事件及民眾生活之一斑，並勇於挺身面對台灣社會文化，以與實際劇場經驗相互印證、發明，希望能為台灣歷史劇場尋求時空位置，使它能像文學、美術與其他藝術領域一樣，反映台灣文化的變遷、史觀與現況，進而與現實社會、文化及民眾生活產生互動。

喜劇的鏡子

——現代人看欽差大臣

俄國一個偏僻城市某日傳來「很不愉快的消息」：欽差大臣即將前來視察，市長和他的僚屬們頓時驚慌失措，就在此時，落魄的花花公子郝達夫正巧流落這個城市，被誤認為是微服出巡的欽差大臣。市長把他請到家裡，用女兒的美色為釣餌以求升官，其他官僚也紛紛行賄，極盡巴結之能事。等到最後真相大白，小城已經上演了醜態百出的官場現形記。

喜劇是社會的鏡子

這是一百多年前果戈里《欽差大臣》的劇情，也是當時「俄羅斯可怕的自白」，帝俄專制政權下貪官污吏的典型歷歷如繪，無怪乎一八三六年在聖彼得堡首演，即遭到沙皇

御用文人的猛烈圍剿，逼得果戈里只好出走羅馬……。果戈里一生的文學與戲劇創作充滿現實主義精神，勇於揭露當時政治、社會、文藝的醜陋面，這方面顯然深受俄國現實主義創始者普希金的影響，《欽差大臣》的創作動機，即是受了普希金的啟示，進而把「在俄羅斯看到的一切醜惡現象，一切非正義的行為都匯集起來，然後給予淋漓盡致的嘲笑。」。果戈里認為喜劇不是格調低俗、內容空洞的鬧劇，而應是社會的鏡子，喜劇人物不是漫畫，而是活生生的性格和典型。《欽差大臣》的完整結構所顯現的喜劇風格被視為「俄國官吏病理解剖學教程」，對俄國近代戲劇發展產生重要影響。

類似《欽差大臣》的題材經常出現在東西方的戲劇或文學創作。尤其是中國戲曲有關《巡按大人》、《女按君》的傳奇不可勝數，但戲曲中盼望「包青天」式的「巡按」，手持「尚方寶劍」清除貪官污吏，為民除害，反映的是卑微、無助的小市民心理，其實，等待「聖明天子」的心理，經常為獨裁者提供了威權統治的機會，真的欽差大人來了，又當如何？果戈里的《欽差大臣》中，欽差大臣是否出現並不重要，但御用巧合、暗喻、嘲諷的方式深刻地剖析腐敗官僚體系和人性的弱點，反映的不只是十九世紀中葉帝俄的社會面相，也是人類社會永久存在的權力和金錢的競逐，以及人性貪婪、虛偽、浮誇的一面。

▲《欽差大臣》所展現的「權力」、「金錢」對人類的宰制力量，對當前社會呈現了「鏡子」的效應與功能。（藝術學院戲劇系提供）

一百多年來，人們總喜歡把這齣戲拿出來搬演一番，自嘲嘲人，尤其是三〇年代的中國，國共鬥爭方殷，仰慕果戈里勇氣、觀念和尖銳喜劇手法的左翼劇作家，用果戈里「諷刺的眼睛」作為批鬥國民黨腐敗統治的藝術武器，《欽差大臣》成為當時最常被演出、影響力最大的劇目之一，從陳白塵、宋之的、吳祖光，到老舍、魯迅的作品中，皆可看出所受之影響。一九五七年，中國戲劇界紀念中國戲劇運動五十年，熱烈慶祝中共領導下的左翼戲劇運動奠定中國現代話劇的基礎，躊躇滿志，然而，不旋踵卻反右運動、大躍進、及文化大革命接連展開，當初出生入死與國民黨、日本軍閥周旋的戲劇家鮮能免於被清算鬥爭的噩運……。而長期深

144

受左翼戲劇家無情的批判，早已失去欣賞喜劇幽默感的國民政府，來到台灣之後，把戲劇當工具，用來強化意識形態的控制……。即使到今天，《欽差大臣》顯現人類所承受的「權力」、「金錢」宰制與墮落，仍然是現實生活中製造腐敗官僚體制的溫床。

再次檢視人性

國立藝術學院戲劇系一九九六年度推出《欽差大臣》，對歷經解嚴、總統大選的台灣，與其說是對政治環境的批判，毋寧說是對人性的再次檢視、自我嘲弄！每一個人的一生多少都有市長的影子，或多或少扮演過郝達夫。導演姚海星執導這齣戲的動機是希望給壓力沈重、缺少幽默感的現代人有機會「發笑」，她採用開放劇場方式以加強喜劇的現代感，讓演員的表現能在舞台、佈景、服裝、燈光的完整配合下，呈現一個誇張、荒謬的現實喜劇情境；擔任舞台設計的楊其文設計「背景設計舞台」，透過整體的視覺，以單色系列的色塊造成多層次的視覺效果，以期增強視覺語彙，再融合光影疏離的分合抽離作用，來銜接整齣戲的場景節奏；服裝設計陳婉麗運用大量的線條、幾何圖形，用鮮豔色彩突顯喜劇風格；燈光設計王世信則試圖以多角度及顏色變化襯托劇場時空，及營造人物與佈景的雕塑感。

不過，藝術的社會功能建立在藝術本身，這些構想與效果都必須通過劇場的檢驗才能完成，尤其透過導演的詮釋，演員的表現，能否讓人從內心「發笑」，將是最大的考驗。如果不能，就如果戈里所擔心的，只能傾心地嘲笑一個人歪斜的鼻子，卻無力去嘲笑一個人的畸形靈魂。那麼，就太對不起齣一百六十年前就洞察人情世故的經典名劇了。

新春相攜看梨園

一九八九年二月十三、十四日，農曆大年初八、初九，正是元宵佳節前夕，天公生日之際，國立藝術學院傳統藝術中心接受國家劇院委託製作的「南管戲曲演出計劃」，總結十個月的學習、排演成績，在國家劇院演出《陳三五娘》（荔鏡記）、《白兔記》兩齣名劇，希望為消沈已久的南管戲曲展現風華。南管戲較正式的名稱叫「梨園」，有大小梨園之分，前者由成年人演出，又稱「老戲」，後者則由童伶組成，又稱「七子班」或「戲仔」。它在台灣流傳久遠，並隨不同時空呈現不同風格，民間常以南管戲統稱。

梨園特殊的表演方式

《陳三五娘》敘述潮州黃五娘及其婢女益春和泉州陳三之間纏綿悱惻的愛情故事，是

閩南、潮汕、台灣最著名的民間傳奇，許多戲曲小說、說唱都傳頌這段故事。《白兔記》則敘述五代劉智遠與李三娘夫婦的悲歡離合，是中國戲劇史上的重要劇目，流傳久遠，這兩齣戲的情節，至今民間父老、兄姐猶然耳熟能詳，倒是年輕一代，受過良好教育的知識份子，對它們反而生疏隔閡，陳三五娘遠不如羅密歐與茱麗葉來得熟悉。值此新春時節，闔家圍爐，閒來無事，正好聽聽父母長輩講述兩段故事，談談益春留傘、咬臍郎認母，再略盡孝道，扶奉親長到國家劇院看戲，看看陳三是何許人物，李三娘又是如何造型，順便讓尊親看看花費七十幾億建造的國家劇院是不是有夠金碧輝煌，坐在劇院裡看戲是不是比站在廟前戲台舒適，當然，伴隨親長觀賞久違的南管戲曲聲腔、身段也是重要的節目了。

梨園戲有特殊的表演風格，唱腔力求語言旋律與音樂旋律的密切配合，其唱法一字多腔，字頭、字腹、字尾的銜接、分別極為嚴格，講究吐字咬字之韻味。唱出來的曲調，講求勁道，聲音不能顫動。演唱的曲詞、口白是用古典泉州話。它的「十八棚頭」都是古老的劇目，在身段上有所謂三十六式，刻劃得很細膩，手姿有所謂釋迦手、玉蘭手、鷹爪手，基本的表演方法是「舉手到目眉、分手到肚臍，舉指到鼻尖，拱手到下頦」，與「進三步、退三步、三步到台前」的基本規範，但又能隨劇情加以變化融通。

因此，看梨園戲搬演，能夠欣賞到婉約的舞台動作、悠雅流麗的音樂，聽到典雅的閩南語，當然，也經歷了極具閩南風味的民間傳奇。

《陳三五娘》故事開始於元宵夜的賞燈，「正月十五是元宵時」，月光風靜都便是好天時」，泉州來的秀才陳必卿（陳三）在潮州燈節，與當地大戶之女黃碧琚（五娘）邂逅，互生愛慕，但土豪林大也在此時遇見五娘，驚艷之餘，要求答歌作樂，而後遣媒說親先造優勢，陳三則歷經風波，化身磨鏡匠人，故意打破黃府寶鏡，入府為僕，但三年已屆，遲遲未獲伊人青睞，不由得滿懷怨懟，黯然思歸：「佳人不就枉心機，絕意歸家返去鄉里……」熱情俏皮的益春，適時趕來慰留她心知肚明，却不免嗔怪陳三不告而別，「看你心腸硬成鐵，因何卜去不肯相辭……」。

極具簡單的腳色、情節，卻藉著曲詞及繁複的舞蹈動作，把悲切著急的陳三及對他憐惜、逗弄兼而有之的小益春刻劃得極其生動、感人。等到益春請出五娘，三人對質。

悲憤的陳三唱道：

「我誤叫、誤叫你有真心，即故意打破寶鏡，願甘心卜捧盆水，共你掃廳堂。我心望卜共你喜會荔枝緣盟，誰知今旦說是措手無定；既然那是錯手，羅帕鳳世前緣都是阿娘你親繡，你今日今日那卜虧心向卜騙我你厝空行，相思病了會送南幽冥。」

一時怒氣傾洩而生，再看看五娘如何辯解。

五娘仍是一付無辜模樣：

值年六月。在我樓上迌迌，值曾不即荔枝在阮樓上綉工藝。

靈巧的益春責問五娘怎忘了當初看到陳三時的迷戀：

值一俊秀郎君值阮樓前經過，誰人親像你僥心有只障般創作？

陳三一心要點出這段情愛故事的緣起：

荔枝誰挰？

誰先丟擲荔枝，撥撩起陳三一段相思？誰就要負責。

五娘矢口否認，把責任丟給益春，說是：

荔枝挰落只是阮益春伊人挰迌迌

陳三：

手帕綉字是誰挰？

就算荔枝是益春丟著玩的，那麼，又是誰對陳三丟下手帕。

五娘一味辯解：

手帕上綉字句都不是阮親手做。

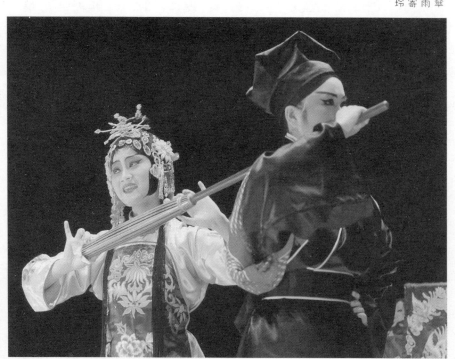

▼陳三五娘中「益春留傘」一段的優雅作工，雨傘在這裏成了情感附寄的一個符號。（謝淑玲提供）

用大量唱工表達主僕二人欲語還休，一搭一和數落陳三、憐愛陳三的心情，使短短「益春留傘」成為千古不朽的梨園名劇。

感人的戲劇情節

再看看《白兔記》，它的風格和《陳三五娘》大有不同，明顯地受了北方系劇種的影響，換言之，頗有「南北交加」的高甲戲味道。劇中唱白用了不少「官話」，與閩南語交夾使用，別具趣味。英姿煥發的小將軍劉承祐上山打獵，因白兔之引，與闊別十六年的落難生母李三娘相會，飽受兄嫂虐待的李三娘，此時跣足蓬頭，衣著襤褸，正在井邊汲水，不知情的劉小將軍心生不忍：

「舉眼看他，看這個婦人家，非是人家奴婢，霜雪天為什麼跣足蓬頭來汲水……」

當他初聞三娘的丈夫與其父同名諱時，只是斥其大膽，聽三娘述及三更時磨房產子，「尋無剪刀，將掠咬臍表做名字」，依然不知道這個咬臍郎就是自己，卻感同身受，心生惻隱，願代婦人投信，於是回府便與父親劉智遠展開「迫父歸家」的情節。

十六年不曾回轉鄉里的劉智遠，一見妻子井邊書信，不由得珠淚淋漓。

「書中言語正是我糟糠妻，我妻共你分別離，將掠只香羅割斷卜來為盟為記，所望

卜衣錦返圓，豈得有只千里驅馳……」

智遠在傷悲中終於講出咬臍的真正身世，咬臍大慟之餘，強迫父親迎母歸家，大段

唱詞，激出父子兩人心頭的熱血真情，且看這段表演：

咬臍唱：為人在世間，枉你為人在世間。

智遠唱：咳！我三娘妻，非是我辜恩負義，全礙是山隔路遙，我只封書寄。

咬臍唱：你真是辜恩負義，人那做官都沒能返鄉里，因麼封書你亦並無半字？子在

只堂上享福富貴，拋別子娘親，離別子娘親在那沙陀鄉里，食盡苦酸澀味。

智遠白：子你起來，待你爹明旦早，令人搬請你母，來只處圓聚，也就好咯。

咬臍唱：噯！爹呀！若肯搬請子娘親來到只，子兒萬事都不提請，若不搬請子娘親

來到只……咳，罷罷了！子今一命，咬臍一命定會送在南柯夢裏。

這些曲詞配合舞台動作，激烈地反映了父子潛在的衝突，也充分表達這段感人的戲

劇情節。

感染梨園的藝術風格

這次的「南管戲曲演出計劃」是用十個月的時間，召集一些資深梨園藝人、劇場專

家、年輕藝術工作者一起參與，接受藝師李祥石、吳素霞所傳授的表演程式，經過不斷的排練、檢討、演出，最後在國家劇院的大舞台呈現，希望觀眾能在民間館閣式的南管演奏之外，也能在劇院看到較專業的梨園演出。多少年來，南管戲曲一直被許多學者視為重要的民族藝術遺產，很多人為它在現實社會面臨滅絕感傷著急，但站在製作者的立場，我們只是告訴觀眾，梨園不只是一項文化資產，更是一項重要戲劇藝術，看梨園是很好的劇場經驗，而這一切，必須透過舞台上所呈現的才有說服力與感染力。

在國家戲劇院的大舞台演出之前，我們曾經先後在蘆洲保和宮神龕前的天井、宜蘭林氏家廟內演出，不管是在那種舞台，我們都希望南管戲曲藝術特性能呈現出來，整個舞台搭配能達到最美好的效果。許多朋友習慣把傳統戲曲到國家劇院演出看做是登上大雅之堂，這是太抬舉了劇院。但也有人像南管戲曲到劇院演出，會戕害它原來的生命力與民間特性，則又太小看了傳統藝術。倒是，面對梨園，習慣西洋劇場或京劇的觀眾可能要調整欣賞角度或看戲習慣，這次演出唱詞不打字幕，是衡量字幕優劣之後的決定，我們希望觀眾專注觀賞舞台整體表現，更何況南管曲詞唱法特殊，其詞句與今日漢語頗有距離，打出字幕反有困難。

專心看待南管戲曲，是可以明瞭梨園的藝術風格。它的優美唱詞、身段、口白及整

個劇場都令人賞心悅目。我們十分欣慰已有許多年輕人對南管戲曲產生興趣，特別是一些具有音樂素養者投入它的領域，使南管戲曲在現代社會中，具有新的生機與意義。相形之下，一般的表演藝術人才、劇場工作者就很少接觸到南管戲曲活動。如果有更多人，特別是有劇場工作經驗者參與，必更能發揮南管戲曲的舞台效果與動人力量。

儀式性的宣告

——《關渡元年一九九一》的演出構想

話說有一座號稱擁有優良師資及劇場設備的國立藝術學院，在舉國矚目、期待和掌聲中破土興築，同時招收一些資質不錯的學生；原本以為校區很快就會完成，沒想到春去秋來，一年一年過去了，校舍卻一直好事多磨，始終在興建中；學生跟著學校，四處轉進，寄人籬下，過著顛沛流離的學習生活。而早幾年入學的學生，竟也一批一批取得畢業文憑，離開沒有校地的學校了。一九九一年，平地一聲雷，一個大消息震動了全校師生，興建十年的校區終於完工了。這原是他們終日企盼的事，但當他們確定即將擁有自己的家，面對著學習環境的變遷，心裡上卻有著興奮、期盼、迷惑的複雜心情。

展現對土地的尊重

為了「關渡」（passage）在新校區的「元年」，他們大張旗鼓，作了儀式性的宣告，暫時脫離原有的劇場環境，投入社會，希望在廣大的土地與人民之中，有所省思，了解自己所能扮演的角色。他們參加了中部歷史悠久的媽祖遶境進香，在十天的進香活動中，擔任隨駕戲的演出，在神駕停駐的地方，隨時為神祇、民眾表演，藉著身體上的勞累，及與大地、神祇、民眾的親密接觸，使潛在心境受到激勵、深省。在結束中部的信仰之旅，回到目前學校所在地，為感謝這裡的土地與人民所提供的學習環境，並道別地方父老，他們用最傳統的方式展現敬意——出陣「謝境」並「謝戲」兩台，接著，「爰整其旅」、「出蘆入關」，用遊行表演的方式，前進到新校區；在這個象徵新舊階段轉換的時刻，一些社團與民眾也加入了迎送的行列，協助這些年輕學子「關渡」學習階段的「關口」（crises）。最後，在風光明麗的新校區，他們以象徵性的儀式及戲劇演出，展現對新土地的尊重，建立對新未來的信心，在百藝雜陳中，等待黎明的到來……。

這是國立藝術學院戲劇系製作《關渡元年一九九一》的主要情節，事實上也正是國立

藝術學院戲劇系現實生活的情境。藝術學院的成立曾被認為是國內藝術教育的里程碑，但十年來，學生最大的心願，是希望能擁有自己的校區。這原是極卑微的願望，卻是藝術學院同學極艱辛、漫長的歷程。學院的環境變遷，是新舊階段過渡的重要「關口」，《關渡元年一九九一》表現了戲劇系學生及周遭相關人士，透過戲劇方式，整合學習經驗，面對空間與時序雙重轉折的儀式過程。

將劇場還原到社會文化脈絡中

《關渡元年一九九一》從一九九○年冬天「大張旗鼓」開始，到一九九一年暮春的「朝香獻供」、「謝境呈戲」、「出蘆入關」、「安土淨壇」、「闔堂圓滿」，製作時間長達半年，演出的地點包括北、中部的十多個不同地方及所歷經的廣大空間。與以往劇場經驗迥然不同的，它是在儀式架構上把表演空間與生活空間緊密結合，呈現戲劇系學生內在的學習歷程，及學校遷移的外在情境。在其戲劇結構中，演出者的周圍環境、觀眾（民眾）都構成這個戲劇的重要部份，沒有一般戲劇所指的衝突、懸疑與矛盾；但是在儀式行為與戲劇環境的感應，卻又自然形成戲劇的張力。這樣的演出構想基本上來自民間節慶的儀式架構，民間自發性的節慶、祭典因社羣需要而舉辦，常經過長期的討

論與規劃，使得節慶本身形成完整與連續的歡愉情緒，參與者在勞累、期盼、興奮中共同執行與分享節慶的歡愉，及其所蘊涵的主旨與儀式意義。

《關渡元年一九九一》的演員（學生）隨著「朝香獻供」、「謝境呈戲」、「安土淨壇」的儀式，在大的戲劇架構中，另有幾齣戲劇的呈現，其中扮仙戲的《大醉八仙》，是新的學習經驗，藉這齣扮仙戲搬演，融入民間的戲曲與信仰文化中，為神祇頌禱、為民眾祝福。《大醉八仙》裡的神仙，各具造型，代表了傳統戲曲大花、二花、三花、老生、公末、小末、正旦、小旦的腳色行當，他們應西王母之邀，參加蟠桃大會，在一番祝禱之後，大醉而歸。演出時，除了以語言、動作祝賀神祇、信眾福壽平安，在醉酒時則有意趣洋溢的舞台動作，反映了人們觀念中的神仙世界，當他們把祭品、酒食灑向觀眾，舞台上下，人神之間，演員與觀眾的心靈感應頓時交融，八仙及扮演的加官、金榜，表現了戲曲演出祈福，封贈、團圓的儀式意義。從這些扮仙戲的演出，演員將深刻體驗戲劇與社會、宗教的關聯，當他們扮演八仙、王母，乃至加官、金榜時，就如同道士、法師一樣，被視為具有某種靈力，舞台成為聖壇，台下的觀眾就是信眾，接受來自舞台演員所傳布的福份。這些儀式劇長久以來深入民心，乃民間戲曲文化的基礎，也藉著扮仙戲的完整學習、演出，《關渡元年一九九一》的儀式性才具有現實意義。

除了扮仙之外，《關渡元年一九九一》像廟會演戲一樣，排出戲碼不同的日夜戲以饗民眾，《鴨母王新傳》和《大國民傳奇》皆屬「娛人」的性質。藝術學院同學沒有像一般野台戲班在扮仙之後，演出歌仔戲或北管戲，固然是力有未逮，無法在短期之內學會傳統戲曲的關目排場；但另外原因，也不無藉此展現其劇場經驗，用他們熟悉的舞台形式，與大眾文化交流。《鴨母王新傳》反映的雖是農村生活語言，情節都為民眾所熟悉，但是在廟會扮演仍屬不易，只能藉著舞台的多元空間表現，及大量的歌舞以與周圍環境抗衡，激引觀眾的注意力。《大國民傳奇》的演出形式自己也可做如是觀，它表現了劇場工作者的自我嘲諷，在《關渡元年一九九一》象徵戲劇系同學在轉換過程中對環境的回顧與反省。

一個嶄新學習生命的開始

《關渡元年一九九一》的戲劇形式，對於劇場工作者無疑是個極大的挑戰，它面對的是整個社會的人與事，龐雜繁瑣，與一般劇場經驗大不相同；最重要的，每個演員需要經歷生活空間的過渡，從搬家、割香都在不斷轉換時空，變化角色；表演舞台則隨著媽祖進香路線，以及「出蘆入關」及「謝境呈戲」的遊行，不斷轉移。三十多個演員更需

同時扮演戲中戲的各種角色——不論是《大醉八仙》的樂師或眾神仙，或者是《鴨母王新傳》和《大國民傳奇》中的人物，不同的演出環境，不同的觀眾感應，儀式戲劇與戲劇故事的進行，神聖與世俗的交替，不斷的牽引著戲劇內外、台上台下的人、事、物與現實人生的際遇，其間的辛苦、勞累及角色混淆所帶來的挫折或適應不良，自不難體會。

但是，這些挑戰與磨練對於一九九一年，也就是關渡元年的戲劇系同學是有儀式功能的，這種功能與其說是藉著儀式幫助同學調整角色，適應新環境，不如說是以儀式規範激勵同學，檢討學習歷程，思考未來方向，也就是希望經由觀察、參與、省思，使劇場還原到社會文化脈絡中，成為社會文化的一環，再以劇場的歷練積極介入社會文化體系。這一系列的辯證，無疑的也是另一齣戲劇的排演過程。藉著和土地的接觸，和民眾心聲的交流，感受民間文化中撼人的力量，我們將發覺，對於這塊土地及其人民，以往竟是如此隔閡、陌生。渡過《關渡元年一九九一》，或許是一個嶄新的學習生命的開始。

亞洲民眾劇場的吶喊

——讓民間戲劇活動恢復民眾性

台北「民間藝術工作室」策劃的「亞洲落地掃」，邀請來自巴基斯坦、孟加拉、尼泊爾、印度、泰國、香港等國家和地區的劇場工作者齊集台灣，用最簡單的舞台條件、表演形式，演出了各國的民眾戲劇，包括一齣跨國性的《大風吹》。劇情敘述泰國的鄉村姑娘藍飄離別親人，懷著淘金夢來到台灣，成為外勞，她的台灣僱主月美是一名勢利的離婚婦女，一心一意在國外投資置產，對待藍飄極其苛薄。同時間，貧窮的印度人巴伯也到了台灣，工作一直不順利，受盡剝削與歧視，兩人在台北街頭邂逅成為情侶。藍飄佯稱是一名歌星，巴伯也冒充職業介紹所經紀人，相互隱瞞，到最後兩個人的淘金夢皆破滅、月美破產，藍飄和巴伯兩人更因逾期居留，成為非法外勞。

這齣由幾個國家演員聯合呈現的戲劇，反映東南亞民眾到台灣討生活的辛酸，也把

台灣社會潛在的質性，用各國語言赤裸裸地呈現出來。在台灣中部的新港奉天宮及台北大龍峒保安宮老社區正式演出之前，各國演員分別穿著傳統服飾和台灣本地的陣頭和藝人一起踩街，從馬路到廣場，無一不是劇場，吸引了居民的注意。來看「鬧熱」的地方父老、民間藝人與少年朋友，透過翻譯，似懂非懂地體驗不同國家的劇場經驗。

參與社會的亞洲民眾劇場

亞洲國家劇團在台北集會雖然新鮮，但似乎沒有給台灣帶來舉行「國際性」盛會的喜悅與「重返國際舞台」的虛榮，他們的表演似乎也不易與台灣的社會文化產生明顯的互動。長久以來，台灣社會走在美日流行之後，劇場也深受歐美影響，這些「先進」國家劇場之一舉一動莫不吸引台灣的關愛，奉之為圭臬，以為仿傚，即使是一個「阿沙普魯」團體及專家來台也必成為劇場界盛事。相反地，對於第三世界的文化，「泱泱大國」的台灣尚無暇顧及，興趣缺缺，出現在台灣的尼泊爾、菲律賓、泰國人似乎只是象徵貧窮與危險的「外籍勞工」，很難教人與表演藝術、劇場產生聯想。

其實，包括東南亞國家在內的第三世界的殖民地經驗與政治、經濟發展與台灣頗有類似之處，這些國家的經濟雖落後，但至少主權完整，國家發展方向明確，其劇場也有

值得我們借鏡與反省之處。從七○年代開始，由於身處惡質的政經環境，東南亞國家的

劇場工作者把戲劇美學與現實環境結合，形成共同的劇場經驗。他們從民間藝術發掘屬

於民眾的藝術經驗及戲劇本質，運用現實情境，在城市街衢與鄉村廣場流動演出，傳達

他們的社會改革理念。戲劇不只做為一種表演藝術，更肩負了文化啓蒙的任務。印度的

文化行動交流中心（Center For Communication And Cultural Action）、孟加拉的草根

（Aranyak）劇團、泰國的油甘子（Makhampom）劇團、尼泊爾的代名詞（Sarwanann）

皆為著名的例子。他們深入羣眾，結合民俗與儀式，運用民眾熟悉的藝術表演，以劇場

形式表現民眾現實生活的問題。香港的民眾劇場（People's Theater）則以街頭表演鼓舞

民眾用身體表達感情及對現實環境的看法，這些劇場工作者的表演觀念與形式雖與主流

劇場的專業性表演不同，卻是社會變遷中一股不可輕忽的文化力量。

亞洲民眾劇場工作者以劇場作為社會參與的工具，與台灣日治時期的文化劇與現代

小劇場運動有共通之理念。所不同者，亞洲民眾劇場從民間藝術尋找劇場元素，而文化

劇或小劇場運動則與民俗傳統脫節，流於菁英式的劇場運動，甚至與傳統戲曲處於對立

的態勢。文化劇（新劇）與起的因素，是「為了追求一種足以代替這（傳統戲劇）落伍

陳腐、不合潮流的一種新戲出現」（張維賢語）。八○年代小劇場工作者也常認為傳統

戲劇形式與內容無法符合現實社會需要，不僅傳統劇場元素與經驗無法傳遞，來自民眾的聲音也因而隱晦不明。

台灣民間劇場的經驗豐富

台灣民間有悠久與蓬勃的劇場經驗，大城小鎮劇場林立，歌管不絕，除了職業劇團的演出，民眾業餘性質的表演更是處處可見，成為民間文化的特色，從民間流行的幾句俗諺，如「輸人不輸陣」、「戲棚下是豎久人的」和「戲館邊豬母會打拍」，可知戲劇活動的普遍性。這些屬於民

亞洲民眾劇場的吶喊

165

▲來自底層的聲音往往最能撼動人心。（劉振祥攝影）

166

眾自發性的表演，有歷史悠久、曲律嚴格、在劇場演出的大戲，如京劇、南北管，也有表演形式簡單、即興性質濃厚，經常出現在大街小巷及廟前廣場的歌舞小戲，如車鼓、牛犁。無論大戲小戲或民俗歌舞都是由民眾扮演，在文人和官府眼中，常視之為傷風敗俗的「無賴的遊興」。相對於大戲劇目多為歷史故事、才子佳人和英雄傳奇，小戲表演的多為市井小民的辛酸苦樂，如〈桃花過渡〉裡的桃花與船伕兩人一丑一旦，用十二月景緻及人物為喻、相互酬唱，反映民眾的情感世界，〈牛犁歌〉則透過歌舞，表演農村男女的情愛與來自現實社會的阻力：拿著大算盤，視錢如命的地主意圖阻撓身戴斗笠、牽牛耕作的長工與女兒接近……。這類「落地掃」不以場面、道具取勝，而以最質樸的方式，傳達民眾的心聲。

傳統戲劇表演有一定程式與劇場規範，強調演員唱作技巧，劇本與腳色處理多類型化，很難表達現代人物特性與生活題材。不過，傳統戲曲缺乏批判精神，不易反映現實社會的民眾生活，關鍵不在戲曲本身，而在於統治者的意識型態與社會大眾之參與度。

因為傳統戲曲類別甚多，劇場規模雖有共同規範，但由於劇種源流及劇場條件不盡相同，與現代社會之互動也不能等量齊觀。以中國為例，十九世紀末與二十世紀初期，傳統劇場曾經先後掀起「時事新戲」、「現代戲曲」的風潮，許多傳統劇種都曾深受現代

戲及其他文藝形式之影響，上海滬劇就從小說、話劇、電影吸收創作元素，小說如《駱駝祥子》、《家》，話劇如《上海屋檐下》、《雷雨》及電影如《亂世佳人》、《羅密歐與茱麗葉》都先後被編成滬劇劇目。

讓民間戲劇活動恢復其神聖性與民眾性

從現代戲曲史角度視之，善於利用民間戲曲者正是中共及左派劇作家，中共於一九三八年七月在延安成立陝甘寧邊區民眾劇團，運用陝西地方的秦腔、眉戶等戲曲，編成《一條路》、《好男兒》、《回關東》、《血淚仇》、《窮人恨》及《十二把鐮刀》、《大家歡喜》等批判性強烈的戲劇，反映「現代人民革命鬥爭的生活」。一九四三年更推行新秧歌運動，利用民間秧歌形成的音樂與表演形式，編演《兄妹開荒》、《夫妻識字》、《牛永貴負傷》等表現「擁軍、生產、學習文化」劇目，於年節在街頭廣場演出，並因此創造新的戲劇形式《白毛女》。

相形之下，國民政府則繼承中華道統，嚴禁「秧歌、女戲、採茶、花鼓」，把具現實意義的民間歌舞小戲視為共黨及其同路人的統戰伎倆，嚴格限制劇本，對於地方戲曲與民俗歌舞處處打壓，使戲曲無法在形式、內容方面有所發展。在國民政府統治下，台

灣城鄉聚落的民間劇團，在娛神娛人及做為社羣交誼的組織之外，始終無法形成有力的民眾劇場，反映地方人文、歷史、地理環境與民眾生活，並對現實政治與社會環境提出批判與反省。

戲劇起源於民眾祭祀與儀式，劇場的活力也來自民間，廟會廣場常是劇場實驗的最直接場所，當主體性的現代劇場尚未建立之際，從民眾的劇場活動尋求資源與靈感無疑是值得嘗試的方向。不過，現階段台灣社會的戲劇演出已然與祭儀逐漸分解，兩者皆呈庸俗化的趨勢，使得民間劇場功能衰退。從戲劇史角度來看，民間戲劇活動必須恢復神聖性與民眾性，祭儀才不致徒留粗糙的形式，而有鮮活的生命力。而戲劇的神聖性與民眾性則明顯地建立在與社會的互動，視其能否反映現實社會民眾的精神需求而定。我們無法確切瞭解與評估亞洲各國民眾劇場在其國家的實際影響，但是藉著這次的劇場集會，給台灣社會提供省思的空間，也算是「媽祖與外鄉」，功德無量了。

掌聲之外

——對亞太偶戲展的批評與建議

一九八〇年代各縣市文化中心的興建，是「文化分散」的重要指標，但相關的軟體活動並未隨硬體設施而發展。當前的文化活動仍多集中在台北，大部分縣市鄉鎮文化普遍匱乏。在這種環境下，文建會一九九三年在南投舉辦的亞太偶戲觀摩展意義便極為突顯。這項活動不僅達到國際文化交流、保護文化資產的雙重意義，更重要的是，使地方政府也有承辦國際大型活動的機會，並藉以激引民眾的地方榮譽感與文化參與感。

一九九三年的亞太偶戲盛會是第三屆，規模比往年擴大，從外國來的團體包括澳洲、伊朗、義大利、日本、南韓、馬來西亞、菲律賓、斯里藍卡的劇團，活動地點除了南投，還包括在高雄、台北兩地的巡迴演出。可以想見，參與其事的製作人、主辦、協辦單位都備極辛勞。如今活動結束，各外國團體也陸續賦歸了，本文願就這次活動提出

一些批評與建議。

狀況頻出的亞太偶戲展

這屆亞太偶戲觀摩展依往例分區舉行，九天之內在南北三地九個表演場所演出四十七場，時間極為緊迫，為了消化節目，每個地方的演出都要互相打對台；而在裝台、拆台及演出過程中，狀況頻出，常令人為之捏一把冷汗。南投文化中心演藝廳及演講廳因同時間都有演出，許多觀眾為了不錯過任何一場，樓上樓下來回趕場，徒使劇場秩序凌亂而難以控制。

作為開幕地點的南投，從七月二十日晚到二十二日下午，共計有十四個團體演出，除了首夜一團，其餘午、夜場都有二至三團同時上演，本國劇團是在公園的野台，外國團體則在文化中心的兩個演藝廳舉行，雖然有媒介報導似有「厚彼薄此」之嫌，其實並不盡然，因為室外演出的重要性並不低於室內。但是我很不瞭解，這次的開幕典禮放著文化中心的劇場不用，卻在露天舉行，所有表演團體、來賓、觀眾頂著七月艷陽，如坐針氈。製作單位在活動設計中，特別強調節慶氣氛，許多民眾也扶老攜幼趕赴盛會，的確收到相當的預期效果，但節慶並非就是廟會或野台表演，否則大可配合南投每年一度

的大拜拜舉行。劇場本身就具備教育意義，而這種劇場教育可列為平常的文化項目，主辦單位在舉辦這項國際文化活動之前，應做好設計、規劃、宣傳的工作，讓一向習慣野台戲的觀眾也能在劇院欣賞演出，更讓地方民眾有機會在劇場中享受參與國際盛會的喜悅。

亞太偶戲展由原先的中韓偶戲觀摩，擴大到九國參加的大活動，愈辦愈熱烈，內容愈豐富，這是很可喜的，爾後這項活動也可能成為極具特色的國際偶戲展。但是「擴充」的前題必須配合實際條件及需要：包括主辦的能力、演出團體的品質。以這次八個外國團體而言，其技藝水準顯然參差不齊，從職業劇團到業餘社團皆有，有些外國劇團的確是來「觀摩」，順便旅遊的。本屆由於參與劇團多，又分散在幾個地方舉行，南北奔波，而製作單位又缺乏劇場工作班底，執行上便顯得捉襟見肘、力不從心。而在部分觀摩演出中，由主持人串場，雖然熱鬧，卻把活動帶到同樂會及親子遊戲的味道，這應該都不是主辦單位舉辦這項國際活動的主要目的。

法國阿維儂藝術節的例證

站在文化推廣立場，一項國際活動能在幾個地方同時舉行，讓更多民眾參與，用意

當然很好，但如果人力或經驗不足，與其瞻前顧後，焦點分散，倒不如縮小範圍以集中力量，方能妥善規劃，使其風格獨具，以吸引本地、外地甚至國際觀眾參與。法國中南部阿維儂（Avignon）每年夏季的藝術節，吸引甚多的國內外遊客，許多表演團體也把在此的演出，視為最重要的表演。阿維儂的人文景觀、自然環境因此與其藝術節相結合，舉世聞名。亞太偶戲展除非經費、人力充足，否則最好全力辦好在南投的活動，使當地的山光美色、人文環境能與偶戲展緊密結合，提供最好的文化休閒活動，平常即有「文化」的台北市則不需再錦上添花，而台北、高雄或其他城市居民，也正好利用南投的這次盛會，到此看戲、旅遊、休憩，這在當前文化環境中，更能突顯文化均衡的效果。

偶戲的傳統與現代

偶戲——傀儡戲（木偶戲）和皮影戲是極普遍的戲劇形式，出現的時間似乎比人扮演的戲劇為早，但確實起源於何時，則無法考察，有位偶戲專家曾說發明偶戲的是世界第一位玩洋娃娃的小女孩，雖屬談笑，但也反映它的生活性與民間性。它存在於任何時空，許多國家都有偶戲的傳統，利用各種質材，製作大小不等的人物模型面具以演故事。從文獻紀錄來看，文明古國的偶戲似乎特別發達，而且與民眾的信仰習俗密不可分，出現在驅邪迎祥、祈求豐收的宗教儀禮之中，其原因或許與其造型或特殊的演出效果有關，由此產生神秘或神聖的儀式意義。

偶戲與真人的戲劇相互影響

東方國家由人扮演的戲劇傳統深受偶戲之影響，以中國為例，一些古老的戲劇如梨園戲、莆仙戲的許多身段、音樂被認為源出傀儡戲，東南亞的爪哇、高棉之傳統舞蹈也有許多模仿偶戲的動作。不過，從戲劇史角度，偶戲與由人扮演的戲劇大部份時間是同時發展，交互影響，呈現多種不同的風貌，反映其流行區域的人文習俗和地理特色。

從造型來看，偶戲大致可歸納成布袋戲、杖頭傀儡、皮影戲和懸絲傀儡四種主要類型；布袋戲是表演者用手伸入戲偶的頭、臂部表演，杖頭傀儡是表演者操弄繫於戲偶手、腳上的小棍，懸絲傀儡是撥弄繫於戲偶的絲線，皮影戲則是表演者操弄緊貼影窗的影偶。在前述形式之外，也有一些較獨特的偶戲結合了不同偶戲的特色，或表演環境形成新的偶戲風格，例如越南的水傀儡是屬於杖頭傀儡，因在水中操弄，風格突出；中國鐵線傀儡戲融合皮影戲平面表演方式，但戲偶造型用立體木偶；日本的淨琉璃人形劇則結合杖頭傀儡和布袋戲的造型與操弄方法。除了戲偶造型和操弄技巧之外，樂曲伴奏亦為偶戲藝術的重要環節，偶戲的音樂，不僅節制戲偶動作，增強戲劇效果，以淨琉璃為例，其表演完全配合音樂的敘述形式，擔任講唱的大夫和操偶的藝人形成表演的重心，

整個演出和故事情節的鋪陳是在強烈的音樂節奏中進行，古老淨琉璃（文彌人形）的音樂是岡本文彌所創的文彌節，文樂的曲調是竹本義大夫所創的義大夫節，前者愴涼哀怨，後者則細膩多變，皆反應日本傳統偶戲文化特質。

偶戲對戲劇的影響，可從中國皮影戲得到明顯的例證。灤州皮影和陝西皮影在發展過程中不僅以完整的影戲形式流行於民間，並因此蛻變成由真人扮演的戲劇形式，以陝西皮影而言，原先流行在陝東華縣及陝北、陝南、晉南一帶的碗碗腔皮影戲，在一九五六年由真人演出，成為新的劇種——華劇，除了排演《金碗釵》，《白玉鈿》、《女巡按》等傳統皮影戲劇目之外，也演出《蘆蕩火種》、《紅色娘子軍》等現代劇。源出灤州皮影戲的遼南皮影戲亦曾在原有的基礎上結合戲曲，發展成人扮演的戲劇——影調戲，形成人戲、皮影並存的情形。

不真實的戲偶有真實的魅力

偶戲的演出型制很容易使人產生簡便、機動表演的印象。事實上，它所需要的製作條件與人力配合，未必比由人搬演的戲劇來得輕鬆、簡單。它的角色造型固定，動作誇張，從出場亮相的一剎那，已刻劃腳色的形象、身份和精神狀態，因此表演上必須運用

特殊的舞台效果及演出方式，突破戲偶的侷限性，就如同戴面具演出的戲劇（如希臘悲劇）之類型化與定型化，在表演時必須強調角色特徵、製造特殊效果。再方面，戲偶不真實的表演也有如真似幻的效果，產生特殊的劇場魅力，與人扮演的戲劇迥不相同，呈現在觀眾面前的「演員」是戲偶，所有的人物、情節、動作一應俱全，但它本質上只是一種象徵而非人格化的生命體，真正賦予偶戲生命的是在幕後操作的藝師。藝師與戲偶渾為一體，再方面也從藝師的表演過程中受到感染與感動，虛虛實實的偶戲世界，正是人世間生活的縮影。因此，任何具傳統的偶戲不論在造型、表演技巧、音樂、劇本各方面都必然發展各自的文化特色。

相對於東方偶戲所蘊涵的儀式意義與社會規範，西方偶戲傳統呈現不同的發展風格。雖然歐洲的偶戲歷史亦可追溯到西元前五世紀，但在歐洲戲劇史上，偶戲大致只是劇場的附庸，無法與真人扮演的劇場等量齊觀。

十九世紀初，歐洲許多出名的傳奇人物成為偶戲表演的象徵，最著名的例子是法國里昂的絲綢工學徒基諾（Guignol），幾乎已成法國偶戲的同義詞，基諾短鼻圓眼，穿著傳統農民服飾，個性好奇、容易上當，卻又能擺脫困境，透過簡單逗趣的表演博人一

棨，頗具遊戲性，但相對地，也反應了偶戲的侷限。

隨著西方劇場藝術的發展，偶戲的表演形式與舞台技術深受影響，產生新奇的效果，成為西方現代偶戲主流，不但流行歐美各國，也成為東方世界的偶戲新寵。現代偶戲之特徵在於造型簡單、生動，劇場語彙豐富，善用劇本、音效、燈光，注重表演效果，與傳統偶戲繁複的樂曲形式和表演技巧，敷演冗長劇目的風格大相逕庭。

傳統偶戲藝師的角色不只是戲劇的表演者，還是法術、儀式的執行者。以印尼皮影戲為例，藝人地位崇高，他在影窗之後操弄影人，出現影窗上的影偶腳色，動作皆具有儀式的象徵意義。影戲演出用甘美朗音樂伴奏，從日落時分演至第二天日出，不曾中止。印尼皮影戲的演出型制也反映印尼社會的兩性關係與價值判斷，觀戲時藉著台前台後的不同安排，反映男尊女卑的社會規範。男性觀眾和表演者坐在同一邊，這不是看戲的好位置，卻有參與主導影戲表演的角色含義，在影窗之前的是女性觀眾，這原是觀眾該有的位置，在整個演出環境反而不重要。

偶戲既可傳統又可現代

台灣的偶戲，不論在造型、服飾、質材、操弄方式及內容題材雖迭有變遷，但仍保

存較濃厚的儀式成份與民間色彩，現存偶戲包括掌中傀儡（布袋戲）、懸絲傀儡、皮影戲，皆有成熟的表演技巧，和豐富的劇目，出現在傳統節令與祭典，擁有深厚的民間基礎，近年更成為大眾傳播媒體重要的演出節目。除了劇場上的偶戲表演之外，各種神將，包括文武判、七爺八爺、千里眼、順風耳、神童等大型傀儡的儀式、雜技處處可見。偶戲藝師除了表演技巧之外，他傳達迎祥驅邪的儀式意涵，是傳統偶戲流存至今猶存的主要原因，不過，也面臨觀眾流失的困境，出現在劇場上的偶戲愈來愈技巧化，藝師操弄戲偶與觀眾直接面對的情形逐漸減少。近年許多年輕藝術工作者投入偶戲行列，但他們對戲偶的概念大多受西方影響，把偶戲視為兒童遊戲的範疇，利用它的特殊造型及演出效果來吸引兒童的趣味，或達到兒童教育的目標。即使有心人士在傳統藝人指導下投入傳統偶戲的製作、演出，也很少能學習偶戲完整的表演體系，包括唱腔、樂器、劇本和戲偶製作，而慣常以現代質材製作或以現代音樂伴奏，做所謂「創新」、「改良」，不但對傳統偶戲藝術的延續成效有限，要建立具備台灣當代偶戲劇場也遙不可期。

　從偶戲的普遍性與多元性來看，台灣偶戲在傳統基礎之外，應有條件在劇場做各種嘗試與實驗。不過，由於偶戲誇張、不寫實的定型化特質，它比由人扮演的現代劇場更需要文化傳統與人文精神，才能進一步體驗偶戲的藝術特色，展現其發展的可能性。

行政院文化建設委員會舉辦國際性偶戲表演，已經數年，由最早的中韓兩國偶戲觀摩到亞太偶戲節，時間一到，就行禮如儀，一九九五年由亞太偶戲節擴大為國際偶戲節，委由國立藝術學院戲劇系策劃、執行。我們把偌大的戲劇系館包裝成一個偶戲表演館，台北一九九五國際偶戲節就在這裡隆重進行，在現代偶戲的流行風潮之中仍以傳統偶戲為主軸，邀請來自中、馬、印、越、土、日、意、匈與台灣的偶戲團體表演他們的傳統偶戲藝術，希望藉此交流，了解各國偶戲的藝術形式與文化特色，能為台灣當代偶戲——不論傳統或現代——提供一個反省與再出發的機會。

重拾散落的民間活力

第四章

重拾劇場散落的民間活力

——新劇演出資料的蒐集與研究

台灣的戲劇活動一向興盛，不但有源遠流長的戲曲，也有新式的舞台話劇，皆曾在民間造成極大的影響。但是一般人對台灣戲劇的印象僅止於歌仔戲、北管戲、布袋戲等所謂民俗戲曲，對於用非戲曲形式表演的舞台劇則認為純係國語話劇的範疇，乃現代「文明」社會的產物，很少人注意到台灣民間的話劇也有悠久演出傳統以及深厚的民眾基礎。

新劇——台灣現代戲劇的濫殤

一九二〇年代，用台灣地方語言表演的話劇——新劇已經萌芽，不論是以「文化劇」的面目配合日治時期的政治、社會改革運動，或走商業劇場路線，皆為台灣現代戲

劇的濫殤。一九二○至三○年代，台灣社會出現為數眾多的新劇團體，出現在台北、基隆、宜蘭、新竹、大甲、台中、霧峯、彰化、草屯、台南、高雄、北港等地，與當時政治、社會與藝文發展有一定程度的關係，曾經受到日本殖民政權壓制，皇民化運動時期更受到全面扭曲。戰後台灣新劇擺脫皇民化運動的桎梏，再度活躍，大城小鎮的戲院、公會堂（禮堂）頻頻演出，王育德的「戲曲研究會」在台南演出《幻影》、《鄉愁》，宋非我與簡國賢的「聖烽演劇研究會」在台北演出《壁》與《羅漢赴會》，林博秋「人劇座」演出《醫德》與《罪》，厥為著名的例子。此外，來自中國的劇作家如陳大禹、白克適時投入台灣劇場工作，也為台灣本土新劇帶來熱潮。然而，歷經二二八事件與一九五○年代初期的政治環境，台灣新劇受到前所未有的壓制，許多對政治、社會改革充滿理念的劇場工作者從此消聲匿跡，主導台灣話劇運動的多為來自中國的戲劇工作者，強調意識型態的所謂「反共抗俄」劇成為台灣劇場主流，一九二○年代以來深具批判精神的台灣新劇傳統至此中止。

在威權體制下，許多新劇劇團改走通俗商業路線，成為游走江湖的流動戲班，在各地戲院演出，吸引眾多的觀眾。一九五○年代後期及一九六○年代初期，新劇活動盛極一時，全台灣有數十團新劇團（如星光、鐘聲、拱樂社、黑貓、白玉、快樂、南光、日

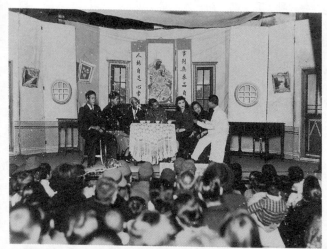

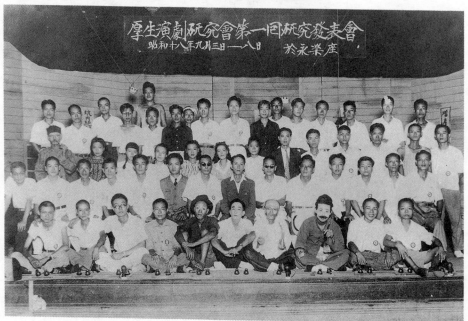

▲日治時期的重要新劇團體「厚生演劇研究會」。（林博秋提供）

月園、大台灣、藝能、雙美、雙鳳、新桃、新人等），各有專屬演員（如田清、陳劍平、李玉書、白雪、靜江月、白明華、王才能、康丁、吳炳南、脫線、陳財興、游美雲、南俊、黃俊等）、編劇（如陳媽恩、黃志青、劉萬居、陳小島、李松福、李玉書等）、導演（如田清、李玉書、陳財興、陳媽恩、周炳煌、李松福）及舞台技術人員（如黃艮雄），足與當時鼎盛的歌仔戲分庭抗禮，也帶動民眾演話劇的興趣，每年的地方戲劇比賽，新（話）劇都自成一組，競演新戲，並從中選拔最佳劇團、演員、導演、編劇。五十年代嘉義縣梅山鄉在鄉長帶頭之下，鄉公所職工組織業餘新劇社，演出台語話劇娛樂民眾，此皆顯現新劇在民間的熱絡情形。

除了一部分「配合國策」的劇本之外，新劇團在各地戲院表演的都是古裝歷史劇及江湖恩怨、家庭倫理、男女情愛為主題的劇本。由於長期在民間巡迴演出，與其他劇種或表演團體（如歌仔戲、歌舞團）的互動也極為明顯，許多演員、戲劇工作人員常游走於新劇團和歌仔戲班、歌舞團之間，例如著名的新劇演員白明華（劉秀菊）、文英出身「黑貓歌舞團」，這個著名的歌舞團領導人正是音樂家楊三郎，而後出現的「黑貓新劇團」、「金貓新劇團」則為「黑貓歌舞團」衍變的劇團。此外「大台灣新劇團」團主廖和春本身出身歌仔戲，也曾經營歌仔戲班，爾後投身新劇。

新媒體興起造成新劇沒落

一九六〇年代末期以後，形形色色的視聽傳播媒體及各種歌舞娛樂興起，吸引一般民眾的興趣，新劇團難以維持，原在台灣各地戲院作商業性演出的劇團漸次消失。新劇的沒落明顯受到電影、電視興起之影響，影視業卻又給新劇演員提供另一表現空間，轉向電影、電視發展者不乏其人。以台語電影為例，它從一九五〇年後期興起，至六〇年代全面發展，許多重要演員來自新劇團，如第一部台語時裝片《雨夜花》（一九五六年）的編導、演員就是以「鐘聲劇團」的班底為主，男主角乃「鐘聲劇團」團主田清，女主角亦為當家花旦小雪（李明月）。五〇年代紅遍台灣的電影明星小豔秋正是「日月園」的台柱簡秀月，她與素梅枝的搭擋至今仍為老輩戲迷所津津樂道。其他黃俊、戽斗、矮仔財、易原等著名國台語演員都出身新劇界。而在六〇年代以後興起的電視業，新劇演員也成為由銀幕轉向螢光幕發展的矮仔財、戽斗、白明華、文英、白蘭諸人之外，電視製作人靜江月（黃瑞月）則是出身日治時期星光劇團而後組織「新人新劇團」的資深演員……。

新劇從日治時期萌芽、成長到戰後的鼎盛和衰亡，與台灣社會、經濟、政治、藝文

環境息息相關，在台灣文化史上有一定的地位，不但是戲劇史的重要部分，也是電影及電視不可或缺的一環，新劇的劇本、表演方式和舞台技術自然也對台灣現代影視的興起與發展有所影響。不過，新劇最值得現代劇場工作者深省的是：它如何擁有廣大的觀眾？在五、六〇年代的台灣，民間的表演藝術活動自生自滅，得不到官方補助的情形下，數十個新劇團能在各地的戲院長期賣票演出，其觀眾基礎可想而知。為了滿足觀眾需求，每個劇團在一個地方十天檔期中，每天演出日夜兩場，二至三天就更換戲碼，對僅有二十多人的新劇團而言，自然是極大的挑戰。以今日劇場美學觀念視之，台灣新劇表演雖無崇高的藝術層次與劇場條件，但它深入民間，帶動民眾參與戲劇的興趣，並與其他戲劇發生互動，使演出充滿野趣與活力，一直到今日，新劇舞台呈現仍是許多市井小民畢生僅有的「劇場」寶貴經驗。

掌握新劇的民間性

長期以來，學術界輕忽台灣民間戲劇，近年雖然略有改善，研究和參與者漸多，但是所關注的多是傳統戲曲的表演，對台語新劇仍然十分隔閡。至今有關台灣新劇研究方面的文獻，尚屬鳳毛麟角，呂訴上《台灣電影戲劇史》（台北：銀華出版社，一九六一

年）是台灣戲劇史研究的重要著作，其中〈台灣戲劇發展史〉對日治時期及戰後的新劇活動有不少資料，但內容蕪雜，缺乏系統之分析、研究，引述材料亦未註解來源，此外，限於出版時間，六〇年代之新劇活動不在本書範圍之內，殊為可惜。楊炻濃（楊渡）的碩士論文《日據時期的新劇活動》（中國文化大學藝術研究所，一九八〇年）論述較嚴謹，但僅探討一九三七年之前的台灣新劇，焦桐《台灣戰後初期的戲劇》（台北：台原出版社，一九九〇年）重點偏向戰後反共抗俄劇和楊逵劇作，未涉及五〇年代中期以後的台灣新劇。拙著《日治時期台灣戲劇之研究》（台北：自立晚報出版部，一九九二年）論述日治時期新劇運動，對於戰後的新劇也付諸闕如。

雖然台灣的新劇長期受到忽視，缺乏可資參考的文獻資料，也很少有學者作過較專注的研究，但另方面，新劇卻又是許多人生活經驗的一部分，走過近代新劇鼎盛期的藝人健在者不乏其人，如田清、辛奇、林博秋、廖一鳴、小雪、小豔秋、白明華、康丁、廖和春等人，皆為台灣新劇最佳見證人；而早期的演出海報、腳本、相片等，至今還有部分被保留著，如何趁著劇團人物尚存，觀眾印象猶新之際，及時作全面的田野工作，蒐集相關人物資料，使新劇成為重要的表演藝術資源，實為刻不容緩的當務之急。否則數年之後，人物渙散，將造成資料蒐集及研究上的困難。

除了資料蒐集、保存之外，新劇演出的延續亦應為當前劇團活動的一環，八○年代以來，隨著台灣社會的開放，劇團呈現多元化與本土化的趨勢，打破以往鄉土／現代、通俗／精緻、野台／劇院的簡單兩分法，政府（如文建會）也大力推動社區劇場，鼓勵劇團運用地方資源與民間表演經驗，原先被列為民俗範圍的表演項目與學院及藝術殿堂的表演藝術有更多融合、交流的機會。近年來，更有藝文團體以早期新劇的表演風格作號召，甚至重演新劇劇碼，對於喚起民眾的新劇記憶皆有一定意義。但作為表演藝術，延續新劇傳統並非單純恢復五、六○年代新劇的表演形式與劇本風格，作復古或懷舊式的演出，而是掌握新劇的民間性與表現力，融入現代劇場之中，使台灣新劇的演出傳統與現代劇場活動銜接，成為台灣當代劇場的一部分。換言之，新劇重現主要的意義在於藉新劇的群眾基礎豐富劇場元素及表演經驗，使充滿民間藝術創作力的台語舞台劇能與當前以國語為主的舞台劇相互映輝，吸引更多人的參與意願，擴大舞台劇的觀眾層面。

爲台灣影史補足鮮活的一頁

——電影資料圖書館整理台語片

電影資料圖書館在一九七〇年代末曾著手蒐集老台語影片及相關資料，並爲一些資深導演作口述歷史，很令人欣慰。台語（閩南語）片曾盛極一時，但在台灣現代電影史上卻未曾受注意，其資料也因而湮滅、流散，人們談到台語片，似乎總是不屑一顧。

台語片最興盛的時期是在一九五〇年代後半期，當時電視尚未出現，國語影片並不普及，台語片用民眾熟悉的戲曲故事、社會新聞和流行歌作題材，深受歡迎。但是沒有三年好光景，影片一窩蜂地粗製濫造、打壞行情；六〇年代港片大量銷行台灣，政府又刻意扶植國語影片，歷制台語片、加上電視事業方興未艾，台語片一步一步「踏入死亡的界線」，觀眾層愈來愈小；六〇年代後期，台語片幾乎就是低俗、色情的代名詞。

在台語片衰亡時期，幸運的年輕演員如白蘭、柯俊雄轉進國語片，並占有一席之

地，其餘則流落四方，各自打拚；能夠到電視台當演員的，算是較好出路了。但電視方言節目受時間限制，演出機會有限，資深台語演員謙卑、敬業的工作，只求能演戲餬口，愈是出道早的演員晚景越是淒涼，像矮仔財、戽斗就是例子。在台語片流行的時代，他們都是家喻戶曉的巨星，演過的電影不計其數，矮仔財還因演國語片而榮獲金馬獎；他們後來都到中視演電視劇，而後因為年老體衰，便接受幾近「資遣」的「退休」安排，從此消聲匿跡。直到戽斗為張羅女兒學費，四處求援，人們才知道他與矮仔財都貧病交迫、落魄不堪；也因此驚動執政黨文工會，趕緊派人慰問這兩位黨營事業的「退休」員工，各致贈壹萬元，這段消息上了報，算是執政黨的「文化工作」。但對社會大眾而言，曾經紅極一時的影視明星，在長達五十年的演藝生涯中，未嘗作奸犯科，也不曾沾染惡習，卻在「退休」之後，為生活所逼，寧非世界電影史上的怪事！

其實，像矮仔財、戽斗這樣落魄的資深台語演員比比皆是，當年的玉女紅星何玉華及一九九○年夏過世的搞笑女王大胖玲玲都是實例，他們悲情的演藝生命反映的正是台語片的滄桑史。

綜觀台語片歷史，其實就是一部自生自滅的本土民營製片史，其初興時受到戲曲、話劇、日片、西片的影響，展現多樣性風格，反映五○年代台灣社會文化的風貌，深具

民間性格與本土色彩；它與後來國語影片的發展有相輔相成、及互為消長的質素。許多

資深台語導演至今談起五○年代後期的台語電影環境，仍然「天就烏一邊」（暗半

天），政府不但不曾給予輔導、援助，反而多方限制，所謂台語片，成為「國片」之

外，自生自滅的低俗電影。在不計其數的台語影片中，不乏光怪陸離、品質低劣者，其

故事足以讓當年參與者和觀眾三天三夜數說不盡；但它走過的歷史，毫無疑問地，是台

灣電影史的一頁，尤其是五○年代後期，捨棄此時的台語片不談，台灣現代電影史勢必

空白一片。

電影資料圖書館重整台語片歷史，為現階段工作重點之一，使能在國語影片及世界

電影經典作品蒐藏之外，建立本土特色，為台語電影史留下鮮活的紀錄。可惜的是，這

項工作經費短缺，經驗、人力不足，無法全面開展。主管電影的有關單位實應重視此

事，提供援助；而當年的台語影片從業人員更應珍惜這個機會，積極配合，共同為台語

片尋求台灣電影史上的定位。

補記：矮仔財、戽斗在一九九一年初相繼去世，身後蕭條。

192

南管資訊與文化認知

海峽兩岸的文化交流近來常成為重要新聞話題。連一向冷門的傳統戲曲也不例外，像南管戲曲，見報機會就很多，因為海峽兩岸或海內外藝人已逐漸展開接觸、交流。然而，經由新聞報導，我們常發現執筆者對於這項古老藝術十分陌生。

先是一篇標題為「梨園戲、歌仔戲本是同根生」的報導。作者報導泉州梨園戲實驗戲團致力於薪傳與變革，並引述該團團長張文輝的意見說「希望有機會把梨園戲介紹到台灣來，為的是不讓傳統文化在這一代人手中遺失！」很顯然的，這位報導者不僅不了解台灣的情況，恐怕連梨園戲、歌仔戲都分不清。這正顯示出時下文化工作者對藝文現狀的隔膜。

新加坡湘靈社的「創新」演出

此外，報章上對前不久來訪的新加坡湘靈社創新演出風格的一味肯定，也顯示出文化界對「創新」二字幾無保留的迷戀。

湘靈社的幾場南管演出，因為行程倉卒，在台灣又屬友誼訪問性質，未能正式登台演出，我們自難遽以評斷其演出水準。但可以一提的是，該社領導人丁馬成先生年逾七旬，熱情感人，他認為傳統南管冗長沈悶，一曲可達二、三十分鐘，而且內容不能反映現代生活，因此大力提倡新曲，並限定每首曲子的時間不超過五分鐘。這次該社在台演出很多他的作品，內容從歌頌台灣風光、經濟繁榮，十大建設到「何日君再來」，「聚散兩依依」這類感性十足的曲目，丁先生謙稱其創作是拋磚引玉，為丁先生作品譜曲的是出身福建梨園戲學校的卓聖翔先生。從湘靈社的中樂團伴奏，及演唱者站立且有對唱、合唱及配以歌舞的演出形式，可以反映大陸南管發展的方向。負責戲劇排演的陳加寶先生也出身梨園戲學校，他導演的《蓮花鬧》、《留傘》、《三嬸報》等劇目風格一如大陸現有劇種的通性，注意畫面的搭配，使舞台充滿動感與生氣，不若本地傳統南管戲劇的沈靜；然而大陸的戲劇舞台所講求的表演程式，也使各劇種之間，在色彩、音質方面過

▲對舊有劇種的保存和舊有劇種本身的不斷革新是一件相輔相成的事，
　若在保存的同時便主張一切照舊，則不啻扼殺了此劇種的生存之路。
　（劉振祥攝影）

於接近，失去傳統南管戲劇的雅致韻味。根據筆者觀察，本地的「南管人」對於湘靈社的表演頗多意見。但是出現在新聞報導，則是許多學者、記者對這種「現代南管」的推崇，認為他們保留南管原有的藝術精神，並賦予現代意義，相形之下，本地南管就是謹守傳統，不知變革的保守派了。其實，湘靈社所做的嘗試與變革，基本上反映的是大陸南管戲曲變革的一個趨向，以及丁先生個人的理念，未必就是台灣南管戲曲該走的方向。

從教育與生活著手為要務

筆者認為南管藝術在現代社會有其發展的困境，卻也有其不可磨滅的地位與價值，縱使它真的「曲高和寡」，也不必因此降低其格調以求迎合大眾口味，其實，就算是降低品味，也未必能吸引社會大眾，因為這與整個社會環境，及人民對文化的認知有關。古老、優雅的南管、梨園戲，在現代勢必成為有高度選擇性的傳統藝術，我們應該趕緊做的是如何讓它保留在當代劇場與學校的教育體系中，也永遠存在我們的社區生活中，讓我們以擁有這項傳統藝術為榮。

巴黎偶戲三仙會

九月巴黎的驕陽柔媚，帶有幾分清涼；光影隨處貫穿街巷的林蔭，明暗之間，整座城市猶如春睡方甦的豔婦，不甚梳妝，顧盼間總有幾分慵懶。剛剛渡過長假的巴黎人回到工作崗位，似乎意猶未盡；幹起活來總是斯斯文文，神情也是恍恍惚惚，若有所思。

經過兩個月蟄伏的藝文活動方才蓄勢待發，此刻出現在巴黎的表演，原本就有「度小月」或操兵演練的意味，等於是為十月即將開展的城市藝文熱潮「扮仙」熱場。就在此時，台灣偶戲「三仙」——布袋戲的黃海岱，懸絲傀儡的林讚成及皮影戲的許福能已翩然齊集巴黎，為九月的巴黎帶來遙遠的台灣節慶喜悅，一種屬於東方偶戲藝術的精緻。

做爲偶戲藝師就是一世的磨練

做一個偶戲藝師，不論是布袋戲或皮影戲、傀儡戲，通常先經過三年六個月的學徒生涯，而後就是一輩子的磨練。他們所須具備的不只是各種操演技巧，使生旦淨丑不同腳色的性格、情緒與動作，都能夠在纖小的掌中世界應付裕如，再以唱、白串演戲文，而戲文的表演則需器樂演奏與前場唱作密切搭配，所謂「三分前場，七分後場」，才能使偶戲藝術完整呈現，因此熟習後場樂器及地方戲曲流行的脈絡正是藝師起碼的條件。

除了戲劇的表演——不論是前場或後場，與演出有關的所有禮俗與人情義理，更是做一個藝師必須具備的專業知識，因為戲劇演出屬於地域或社團的集體行為，既是祭典的重要儀式，也是民眾生活中的公益活動與主要娛樂，戲台上的演出與寺廟祭典及周圍環境，表演者與祭祀者、觀眾恆常有直接的互動。偶戲藝師常無可避免地成為民間儀式的主持者，在演戲之外，為廟宇「開廟門」，為民眾扮仙祈福，解厄消災，既是神聖的責任，也是一種福份。

對於台灣的偶戲藝人而言，演戲是生活、娛樂，也是信仰，場面無大小，千萬人之前的表演固然風光，觀眾寥寂的演出也必須鄭重其事。人在做，天在看，正如戲台上的

戲偶，無分大小、正反腳色，不管是帝王將相，抑或擔蔥賣菜，是聖賢英雄，抑或宵小盜賊，在藝師手中都必須全神貫注地讓它鮮活起來。原本空無靈性的戲偶，就是因為師傅「全憑十指逞詼諧」的投入而有了生命，唯妙唯肖地呈現在戲台上，並與觀眾直接交流。

在台灣當代偶戲藝人中，黃海岱、林讚成與許福能三人是最具代表性的藝師，黃海岱技藝精湛，見識廣博，在數以百計的布袋戲劇團中地位最尊；傀儡戲和皮影戲現存劇團雖然寥寥無幾，但林讚成和許福能在這兩項偶戲藝術的資望和技巧，毫無疑義，乃現存藝人中最傑出者。這三位藝師所成長的地方分別在台灣中部的雲林崙背、東北部的宜蘭頭城與南部的高雄彌陀，雖然地域殊異，所操演的戲偶及表現方式亦有不同，但他們的人生閱歷與所孕育的民間藝術精神卻是一脈相通，足以反映台灣偶戲文化的特色。

布袋戲人就是布袋戲史

出生在一九〇〇年的黃海岱與世紀同壽，再過幾年，他也要進入新的世紀。演了一輩子的布袋戲，自身就是一部最真實的布袋戲活歷史，人也長得愈來愈像他所操弄的戲偶。由於幼年跟隨父親學習以北管戲曲伴奏的布袋戲，黃海岱對於北管的曲牌、鼓介、

腔調極為嫻熟，與台灣各地眾多的北管愛好者有共同的興趣與語言，可以隨時手執鼓桿與竹板，打北鼓指揮後場，宛如一個資深的子弟先生。身為一個古典布袋戲藝師，黃海岱卻比一般師傅更具有開創的精神，他所領導的「五洲園」在戲文、戲偶造型及唱唸方面都有極大的改革，成為台灣現代布袋戲最重要的流派；他六個兒子、三個孫子都是著名布袋戲師傅，徒子徒孫更是滿布全台灣，無人能比，估計台灣現有三百多團布袋戲藝師，約有三分之一出自其門。

活了九十多歲，多數人大概皆已從工作崗位退了下來，不管是悠遊山林，含飴弄孫，或住進養老院。但像黃海岱這樣衝州撞府，四海為家的布袋戲師傅，工作就是生活，生活中盡見藝術，是沒有退休這兩個字的，又不是領月給，那有退休可言？何況功夫是無底深坑，食到老，學到老。除非那一天身體演不動了，手腳、腦筋不靈活，或者，沒有人要看他演戲了，要不然，戲就要一直演下去，正如飯必然要吃，水必須得喝，對活了將近一世紀的布袋戲師傅而言，這樣的觀念是不需要講大道理。生命是那麼自然，長壽的原因似乎就如同他所說的「打拚喘氣」就可以長命百歲那般簡單。

黃海岱如此，七、八十歲的「少年家」林讚成和許福能何嘗不是這樣，他們每一個人的長輩、師傅、親友也莫不如此。演戲、打戲路，參與人情世事，都必須有一份自然

的心及與人為善的情。演戲之外的家居生活不是粉飾、刻製戲偶，就是翻閱曲書，有時也免不了把戲偶請出來，操演一番，這樣子過了一輩子，一直到生命終了，才真正停止表演，算是退休啦！這就是人生。每個人都有不同的人生，際遇不同，所受到的評價也明顯差異，重要的是，如何扮演好自己的腳色。

承繼傳統，就是繼續生活

生於一九一八年的林讚成是從父親手上接過傀儡戲的技藝及整套的科儀，繼承了「新福軒」的團號，也繼承在家族中的地位與社會人際關係。家庭即廟宇，平常在家中擺設的道壇——「盛法壇」，為人消災解厄，左右鄰居自然成為信徒，道壇儼然也是一個教團架構，從新春祭太歲到收驚補運，民眾大事小事也習慣找他解決；應邀外出演傀儡戲——算是為更大的區域、社團祈福驅邪的大場面。日夜各一場外加「祭煞」與「跳鍾馗」的科儀，他必須花耗幾天的時間準備各種祭品、疏文以及一顆與邪崇戰鬥的心。

離開了道壇——也就是離開了「戰場」，他與左鄰右舍相同年紀的人一樣，主要娛樂是參加頭城當地的北管子弟組織——統蘭社，以他優越的北管技藝，為地方的迎神賽會與子弟間的婚喪喜慶盡一分心力。我曾隨他見識過不同的儀式場合，從深入發生災變的礦

坑「壓屍」，火災現場的「送火星」，車禍現場的「出煞」，普渡祭典的「送孤」，新廟落成的「開廟門」，演出懸絲傀儡戲為民間驅邪制煞，對他而言，這些都是功德，是為了鄉里福祉而與邪祟爭鬥。這幾年，現代醫療事業發達，高樓大廈林立，人煙稠密，到處是洋文字洋玩意，鬼都看不懂！「邪煞」活動的空間也縮減了，林讚成的「戰鬥」機會相對減少；倒是許多都市文化人漸對這項古老的技藝發生興趣，常邀請他搬演傀儡戲文，在許多藝文場合的演出，科儀部份已不似以往的肅殺與神秘，多了幾分浪漫，林讚成也輕鬆不少。

操弄戲偶要有纖巧的心思

出身高雄彌陀的皮影戲藝師許福能比林讚成年輕五歲，在「三仙」中一支獨秀，顯得分外灑脫。他從小在皮影戲的鑼鼓聲中長大，十七歲拜了當地最富盛名的皮影戲藝人張命首為師，不但學習皮影戲，也學習張命首的職業——在民間婚喪場合為民眾「辦桌」。對於許多皮影藝人而言，皮影戲僅是生活中的重要場景，一種必要的儀式，而不能以此為職業。彌陀靠海，許福能英挺的身材與開朗的性格具備了一名皮影藝人與廚師最起碼的耐力，在成為張命首的女婿之後，皮影戲成了許福能終生的志業。儘管為

了生活，他必須當一名流浪的廚師，四處為人「辦桌」，也曾在中壯之年隨遠洋漁船四海為家。但到後來，皮影戲仍如影似幻地牽引這位飄泊的海上男兒回到彌陀老家重拾舊業，安身立命，並且很快地在一九八○年代成為台灣最重要的皮影戲藝師，演皮影戲和做廚師繼續成了他主要的工作；當廟宇祭典與民間喜慶場合邀他演戲時，他是「復興閣」皮影劇團的團長兼主演，其餘時間不是為人「辦桌」當「總舖師」，就是在家雕刻皮偶聊以自謔。

皮影戲演出的儀式部份沒有傀儡戲與布袋戲的繁複，許福能對民間儀禮的經驗也沒有黃、林兩老來得豐富；但是，做為一名皮影師傅，不需假手他人，影人與藝師之間的情感也格外細緻深刻，與他魁梧的身材，似乎不太搭調，倒是與他在烹飪方面的手藝相符。從影窗到廚房，儘管大鑼大鼓，動刀動灶，許福能皆能在這種熱烈的場面，顯示他纖巧手工和細膩的心思。

老藝師跨越國界，直入人心

在這次巴黎「三仙會」之前，許福能和林讚成已先後在巴黎演出，黃海岱則尚未在法國亮相。「一九九五年閏八月」前夕的九月中旬，三位合計兩百五十歲的老師傅間關

萬里，在巴黎的台灣偶戲節隆重登場，不只是表演幾場精湛的偶戲藝術，更是台灣藝人生命最深刻的呈現。他們一生操演偶戲，舉手投足之間，早已把藝術化約成為生命的一部份，儘管在其語彙與觀念中，從來不濫用「藝術」這兩個字。對於三位畢生從事偶戲的老師傅，我們有無比的崇敬與驕傲，尤其是許多現代展演藝術還不能出門為台灣當代文化做見證的今日，這些大半輩子被「有關單位」輕忽的老藝人竟然臨老也得肩負起文化交流的重任，套句布袋戲常用的話，就是「時也，命也，運也！」

以前，我極不苟同台灣藝術界朗朗上口的一句老話：「藝術無國界」，此刻，我仍然認為——一個缺乏民族自信，處於弱勢文化的國度沒資格人云亦云。但是，今天，我們十分欣慰，也十分期盼，老藝師能用他們一輩子的功夫，與一世人對戲偶、觀眾、表演的真情，跨越國界，直入人心，把台灣偶戲藝術展現在異國大眾面前，為屬於台灣人民的文化觀念、藝術形式與生活態度做有力的陳述。

藝師及其子女們

一九八〇年，我參加了南部一次官辦的地方戲劇座談會，會中許多藝人針對演出環境的日趨惡劣大吐苦水，紛紛提出各種不同的因應之道。我當時認為要維護地方戲劇的生機，主要關鍵還在藝人自己，其表演會被看做是尊貴的民族藝術，抑或是下九流的行業，全看其藝術表現。藝人有信心，就會受社會推崇，其子女也必以其為榮。我當時特別舉台北小西園的許王為例。許王自幼隨父許天扶學布袋戲，幾十年的演藝生涯，敬業樂群，生活嚴謹，故在傳統藝術普遍沒落的現代，猶然一枝獨秀，不但擁有深厚的觀眾基礎及最佳的演出機會；也使家傳的小西園劇團發揚光大，而他五個受大學教育的子女，也無不以其父親及家族「事業」為榮。

我當時原只「無話說傀儡」，有幾分假道學訓人的味道。散會之後，一個滿臉絡腮

鬍的大漢，過來跟我打招呼，表示贊成我的看法。這位姓楊的鳳山某歌仔戲班琴師顯然正為子女操心。他告訴我，他在高職唸書的兒子，因常被同學恥笑是「做戲仔」的兒子，正打算糾集弟兄出面修理同學。楊先生很憤慨地告訴我…「我把他找過來，先給他一個耳光，伊娘咧，做戲仔有什麼不好，人家美國總統雷根也是做戲仔，還有很多國王、女王都是做戲仔出來的。」這件事給我的印象很深，只是隨後出國幾年，沒再與楊先生聯絡，也不知他兒子後來的情形。但是一九八六年從國外回來，倒覺得許多藝人的子女正積極地參與戲劇工作。這些堪稱變遷社會的藝人第二代，普遍受到較好的學校教育，他們有的實際跟父母學藝參加演出；或者擔任父母授徒時的助教；有的則嘗試整理家傳技藝並扮演經紀人的角色，為父母安排演出機會，這是很可喜的現象。實際上，民間技藝的傳承，向來就是仰賴這些「梨園世家」的代代薪火相傳。

相對於上一代的謙忍、執著與認命，這些藝人的第二代比較有現代企業頭腦，懂得如何包裝，也會運用媒體造聲勢，並闡述其父母的藝術經驗。但是他們的參與，卻也使老一輩之間的原有關係產生某些變化。尤其為了爭取參加官辦的一些獎勵項目及演出活動，劇團、藝人開始互別苗頭，原來微不足道的小問題，在新一代的運籌帷幄下，透過媒體的報導，常使事態擴大。幾個劇團、藝人便都發生或明或暗的齟齬，這對於一向敦

厚樸質、以誠信待人的藝人，毋寧是十分傷感的。這些糾紛雖未必皆與第二代有關，然而，扮演「中介者」角色的藝人子女，在挺身為父母爭取「公道」時，實在應該更加謹慎，避免上一代在表演藝術上與人作「至尊對決」。傳統戲劇，本來就是眾多藝人共同創造、共同合作的結果。老一輩藝人相交首重情義，即使劇團相互競爭，也應有一定的倫理脈絡可尋。

▼身為「中介者」又為「經紀人」的藝師第二代子女在處理許多問題時應該特別小心，尤其要避免藝師們之間的所謂「至尊對決」。（劉振祥攝影）

得意子弟猶登場

農曆六月是民俗活動的「淡季」，一般神祇多不在這個酷熱的月份做生日，但民間戲劇之神——西秦王爺和田都元帥卻偏屬於「獅子座」的，田都元帥是農曆六月十一，西秦王爺是六月二十四。許多劇團不得不「無人請，自己來」，為自己的神演戲，這應該是民間調和生活步調的智慧吧！否則，缺少演戲、看戲、打牙祭的機會，農曆六月就更加懊熱難過了。

早前戲神聖誕是相當熱鬧的，每個地方的職業劇團和業餘子弟團都有祭祀、演戲活動，尤其是子弟，少不得趁機粉墨登場。但現在大多數子弟團都名存實亡，民眾對他們的支持、認同也大不如前。過去「山橋野店，歌吹相聞」的演出環境，已隨居住空間改變，到處高樓大廈，加上汽車、冷氣系統排出的廢氣，要在盛暑露天為戲神披甲帶盔，

又舞又唱，表演的人辛苦，看戲的人也累，而且近來演員因工作關係，練習時間有限，動作生澀，更令人興趣索然。所以現在戲神生日，子弟能登台演戲的，實屬鳳毛麟角，到一九九〇年，眾多子弟團中，也僅知瑞芳得意堂和羅東福蘭社這兩團「憨子弟」而已。瑞芳得意堂信奉田都元帥，是二次大戰後才組織的北管西皮派子弟團，屬於北管福路派，信奉西秦王爺的福蘭社，則是成立於清代中葉的老牌子弟團。

子弟團保存了北管藝術

參加得意堂演出的三十多人都是瑞芳的礦工、魚販、檳榔販和雜工。演戲地點在祖師廟的九十多年老戲台，由於子弟們平常忙於生計，三個星期前才請「子弟先生」來排戲，時間極其匆促，兩天的演出也很不成熟，演員經常忘詞或走錯位置。附近的民眾對地方子弟的演出，似乎興趣不大，來看戲的人不多，倒是有從淡水專程來捧場的。雖然場面不熱烈，得意堂子弟對這次演出仍然興趣盎然，自得其樂，「入吾門公侯將相，出師宮士農工商」很可以反映他們的榮譽感。

得意堂所表演的北管亂彈，能欣賞的人愈來愈少。這種曾在民間長期盛行的戲曲保留甚多清初花部的原始風貌，在戲劇史研究上，有其學術價值；但從劇場觀點來看，北

管有其發展的局限與困境，推行不易。然而，各地的子弟團是保存北管藝術最自然、最重要的地方，也是社區文化據點之一，各縣市文化中心在推展地方文化活動時，仍應掌握這些資源，並善加運用。

瑞芳鎮所屬的台北縣推動地方文化活動，成效不錯，但對縣內這項文化資源卻嫌隔閡，沒有建立最基本的資訊管道，否則像得意堂的演出，是最自然的民間藝術活動，主管文化單位應參與，為其做文宣，並提供一些人力、物力協助，使它成為縣內文化展演項目之一，配合整體文化活動的推展，不但藉此作為台北縣與其他縣市，以及縣內各鄉鎮之間的文化交流，引導當地年輕人、學校社團參與的興趣，對子弟更會有鼓舞作用，表演水準也勢必提昇，不致像現在一樣，只是幾個熱心子弟自己演「爽」的活動而已。

聖三媽的藝術節

一九九○年九月二十一日這天，台中縣霧峯鄉的丁台和四德這兩個村落鑼鼓喧天，鬧熱滾滾，原來彰化南瑤宮聖三媽正到會內第二角「過爐」遶境。為了迎接十二年一度的盛典，當地會員集資作祭祀和演戲費用；丁台七十一戶會員各出三千，請了一個北管班、兩個歌仔戲班，並出動村裡的明星園子弟團隨駕；四德（九至十八鄰）的四十九戶各出二千五百元（其一至八鄰屬於老五媽會第二角），請一布袋戲班和台中新春園子弟團，並有村裡的獅陣、鑼鼓陣助威。除這些三「公辦」節目，村民自請戲班演出的也不少，丁台有三處，四德有五處；於是一日之間有十二個劇團在這兩個毗鄰村落的不同地點開鑼，處處張燈結彩，旌旗飛揚，鑼鼓聲此起彼落，構成一副鮮活的民間藝術活動圖。整個活動比官辦文藝季或民間劇場更加深刻感人，因為這是自然形成，並由村民共

同籌劃、出錢觀賞，而不是刻意安排，由上而下的活動。

「不著角也著黏」的特色

其實像丁台、四德這類民俗活動所在多有，南瑤宮媽祖信仰圈各角在祭祀時形成的藝術活動只是其中明顯的例子。南瑤宮信徒共組織十個會媽會，除了聖三媽會，還包括成立於清嘉慶年間的老大媽以及後來相繼成立的老二媽會、老四媽會、老五媽會、老六媽會、新大媽會、興二媽會、新三媽會、聖四媽會；其會員數從百餘戶到七千餘戶不等，信仰圈涵蓋彰化、南投、台中四縣市。各會媽會會員基本上採家族世襲制，現有會員之資格大多是自其祖上代代傳承下來的。會媽會都依地緣分成若干「角」，會媽每年輪流到各「角」遶境，像一千四百多戶會員的聖三媽會就分十二「角」，每「角」十二年才輪值一次，「值角」自然成為大事。

對會員而言，參加會媽會不僅直接接觸媽祖信仰，並以此作為參與地方事務，及與外界交流的重要方式。「值角」會員需準備酒席接待來自別「角」的客人──不管認識與否，由此擴大了交際圈。會媽在各「角」遶境時，參與者並非只限會員，所有村民幾乎全有祭祀及宴客活動，當地俗諺說：「無著（值）角也著（值）黏」，意思即是會媽

▲對會員而言，參加會媽會不僅直接接觸媽祖信仰，更是以此作為參與地方事務，及與外界交流的重要方式。（劉振祥攝影）

過爐活動中，非值「角」者亦會參與，連非會員也會被感染而「黏」住。可以想見，中部地區光是南瑤宮媽祖信仰圈，每年就有十個角落值「角」，難以計數的人被「著黏」，以及數以百計甚至千計的戲劇表演構成的民間藝術節，此「不著角也著黏」正是民間活動的基本特色，也是民間文化延縣不絕的主要原因，藉此把人與周圍環境緊密結合。

然而，這種自然、適意的民間活動很少被外人注意，教育、文化單位和知識份子習慣把它只當做民間的大拜拜，忽略其孕育的文化特色與藝術資源，無法參與、規劃，並給予適度的支援、調整與配合，使它能成為藝文活動之一環，十分可惜。

南瑤宮會媽會活動源遠流長，其祭典、過爐活動無需政府有關單位插手，但其表演藝術活動所顯現的後繼無人，毋寧是令人憂心的；許多子弟團因人手不足，四處拉人拼湊，不但原有的神聖意義變質，格調也愈來愈低。聖三媽的傳統興前子弟繹如齋業已渙散，組織不易，早前盛極一時，執中部子弟團牛耳的老大媽會梨春園，老二媽會集樂軒也欲振乏力，對這項百餘年傳統的「神聖」任務興趣缺缺。面對這種情形，縣府應設法提供助力，針對會媽會的戲曲部分整體規劃，擬定方案協助子弟團，或訓練新的表演人才，使這項深帶傳統特色與生氣的民間信仰、藝術活動不致中絕。

214

配音對嘴的野台戲

之前到鄉間朋友處做客，適逢隔鄰為母演戲慶生，屋前稻穀場上搭建的戲台依傍著綠油油的稻田，別有一番風味。戲班來自雲林麥寮，其布景、服飾和照明設備比一般野台班略微考究，演員也較年輕；但演起戲來，表情木訥、遲滯，舉手投足有氣無力，唱的、說的，都不易聽得清楚。仔細一看，戲台兩側的場面位置空無一人，只擺著大音箱，原來這是一場配音對嘴的野台戲。

以配音對嘴方式表演，多是中南部歌仔戲班，六〇年代初期曾作內台演出，而後才出現在民間野台，打的都是「少女歌劇團」旗號，倒也獨樹一幟。他們雖未用場面，但戲金卻不低於以現場伴奏者，像這次一台戲三萬二千元，高過同一天村廟酬神大戲的二萬六千元。用對嘴表演的步數，其實在目前影視演藝圈常見，許多歌唱節目、電視歌仔

戲為擔心表演者功力不足，或因現場伴奏、收音效果不佳，只好採取這種方式，演出效果固受影響，起碼樂曲維持一定水準。野外演出則不然，不僅演出效果僵化，毫無野台戲的生命力，而經由錄音機所傳送出來的聲音尤其尖銳刺耳。可是請戲的主人頗有「請戲不嫌，嫌戲不請」的雅量，忙前忙後地招待貴客，散落在戲台周圍的觀眾也頗愜意，似乎毫不在意對嘴與現場演出所呈現的效果差異，令人納悶。

観眾是表演藝術的一環

観眾原是表演藝術的重要一環，傳統社會的每個人，不論貧富，都是最內行的觀眾和最權威的批評家。一場戲的關目排場、場面音樂、演員唱作均在觀眾的監控之下。清人筆記記載皮黃戲（京劇）在京師演出時，「販夫豎子，短衣束髮，每入園聆劇，一腔一板，均能判別其是非，善則喝彩以報之，不善則揚聲以辱之，滿座千人，不約而同。」，所以戲班「不以貴官巨商之延譽為榮，反以短衣座客之輿論為辱。」。台灣近代情形亦然，不僅戲園觀眾內行，廟口野台觀眾莫不如此，每個角落都有民眾自組的業餘劇團，其對戲曲精熟的程度，視之職業演員，毫不稍遜。這樣的觀眾在世界劇場史上，與任何時空的劇場觀眾相比，都是一流的。現代社會再熱門、再重要的表演藝術——

—不論戲劇、音樂或舞蹈，要擁有如此廣泛、內行的觀眾，恐怕不容易。

然而，物換星移，戲曲內行觀眾已屬「稀有動物」，民間戲班的首要任務是配合祭祀的「扮仙」，很少有人會再挑剔戲台上的演出。現存數百團職業戲班經營不易，為求生存，只好縮緊人數，或在演出方式、內容上作變化。於是有兼演布袋戲、歌舞秀和電影的多角經營；有兼跳脫衣舞的歌仔戲班；或者有把小貨車改裝成布袋戲台，作最廉價的流動演出者，凡此種種，光怪陸離，反映現實環境下民間戲班的無奈與惡質化。我能理解電子花車和脫衣舞秀成為民間祭典新寵的社會因素，卻不明白配音對嘴的野台戲存在的理由，因為戲金並不低廉，演出內容並不新奇或以官能刺激作號召，它的特色只是取消場面伴奏，演員照著配音好的唱白及特殊音效作動作而已，這樣機械、粗糙的表演居然有人會請、有人會演，實在乏「味」，只能怨嘆觀眾對「表演藝術」的毫無感覺，毫無目的了。

巴黎傳「道」

道教是台灣流行的信仰，許多民眾填寫資料，在信仰欄也會自然地寫上「道教」兩字。它從中國土生土長，二千年來深植人心，在漢人文化中占重要地位。即使在科學昌明、工商發達的現代社會，廟宇、道士仍然無以計數，道教活動也一直受到民眾的重視與支持。

照說，這種古老、普遍的信仰，也會像其他人文、社會科學一樣，引起很多學者的研究興趣；可是我們很少聽說有學者研究道教及其活動，到八〇年代中期，算來算去，大概只有孫克寬（道教史）、劉枝萬（道教科儀）、李豐楙（道教文學）幾個人吧！也沒聽過那個大學或學術機構開設這類課程。原因歸納起來有二：其一為道教經典艱深繁複，難以通解，其科儀又屬師徒、父子相傳，外人難窺其堂奧；其二則因道教教義涉及

神仙鬼怪、符籙丹鼎，致容易為現代學者所鄙視，斥為迷信。

談起道教，道教中人或許會說出「道教是國教」之類言詞，一般民眾則多半習而不察，談不上有何瞭解，現代知識分子對它大約也僅能說出「太上老君」或「張天師」或「葛洪」、「陶宏景」這幾個名詞而已。許多人對道教的概念是來自武俠小說和影視媒體，上焉者，是武俠「全真七子」、「武當劍派」、「青城山」裡的道士，等而下之的，則是出現影視裡詐財騙色的「茅山道士」了。

施博爾——深入民間，參與道教活動

雖然道教研究在本土不行，卻是日本和西方漢學研究的重要環節，學者輩出，著作也極豐富。一九二六年，商務印書館景印白雲觀藏涵芬樓道藏，以廣流傳，結果方便的不是國內學者，而是國外漢學界的道教研究。近四十年來，漢學界特別注意台灣的道教活動，因為台灣道教一直維持其傳統的科儀與活動。相對的，中國的道教活動則已停滯或淪為樣版。

西方漢學界的重心在巴黎，而道教研究在法國漢學界又有其傳統，近代著名的法國漢學家沙畹（Edouard Chavannes）、馬伯樂（Henri Maspero）、伯希和（Paul Pelliot）、

葛樂言（Marcel Granet）、戴密微（Paul Demieville）和康德謨（Max Kaltenmark）都有關於道教的著作。七〇年代以後，道教研究更進入全面的興盛時期，這個階段的主要人物是施博爾。

施博爾（K.M. Schipper）出身荷蘭的一個牧師家庭，到巴黎大學後成為康德謨弟子，並受業於戴密微。他是一位文獻資料與田野經驗並重的學者，不僅精通北京話，並說得一口流利的「下港腔」台灣話。一九六二年起，他到台灣中央研究院民族學研究所擔任訪問研究員，隨即到台南研究道教。在西港一次王醮中，認識了資深道士陳聰，為了研究方便及進一層瞭解道教，他拜陳聰為義父，並與其子陳榮盛結為兄弟。後來又拜台南道士曾賜為師，受籙為道士，道壇名應化壇。在台八年之間，他深入民間，親自參與道教活動。由於這些機緣，不僅使他對道教有深刻的理解，對於一般民俗掌故也如數家珍。至今每次與他談話，都可以感覺他與台灣的特殊感情，不僅是他常以台灣人自居，更特別的是，他在台灣的許多恩恩怨怨，一如我們每一個人，這些都是其他熟悉台灣的漢學家身上不易找到的。

以道藏為研究基礎

施博爾由一個基督教牧師子弟，到台灣學道，如今儼然成為道教一大衛道者，他認為近代中外對道教及其信仰充滿誤解，十九世紀以來關於漢人風俗、信仰的書籍，很多出於傳教士之手，他們的目的在傳播天主教或基督教，對漢人社會的看法常以西方宗教觀念作標準，所掌握的材料則很多來自教徒口述，不僅帶有偏見且缺乏條理。但是這些傳教士的著作卻深深影響後來的漢學界，有些到現在還被漢學界奉為經典之作，例如十九世紀初到中國的法國傳教士亨利多赫（Henri Doré）的大部頭著作《中國迷信之研究》就是最重要的例證；多赫依據天主教觀念把許多中國傳統信仰判為「迷信」，並創造一些有關神、靈魂的觀念與名詞，不僅影響西方和日本漢學家，甚至連中國人都沿用不察。

另方面，中國近代社會結構的改變，受到西方文化的衝擊，也導致許多中國人對道教產生誤解，大多數知識分子把道家和道教分開，在研究方法上固然有理，但卻常進一步予以價值判斷，崇道家，貶道教，認為道家崇高自然，道教庸俗、迷信，實際上這種判斷在歷史上是找不到根據的。施博爾認為道教的研究應以歷史材料作根據，而歷史的研究則應以道教的原始素材──《道藏》作基礎，離開《道藏》，任何有關道教的研究都很難稱

得上是真正的研究。他六十年代在台灣時，曾做過有關田都元帥的研究，即以《道藏》資料為主，一般討論田都元帥（或田元帥）這位戲曲界和閩粵台灣民間普遍崇拜的神祇，都只根據口傳，認為他就是唐玄宗時代的樂師雷海青或大將雷萬春，其之所以被後人崇拜，不外是平番、救駕、顯聖這類聖跡。施博爾除用田野素材外，更利用《道藏》裡的《道法會元》，從和合神、瘟神這類性格解釋田都元帥崇拜的功能與特色，從他的研究中，我們可理解何以田都元帥在民間能普遍受到崇拜。

長年道教研究的經驗，使這位「紅毛道長」對中國與台灣學者忽略對道教——特別是《道藏》及現行道教科儀的研究深感可惜。因為《道藏》內容豐富，除道教經書外，還包括古醫學、化學、生物、天文、地理……等資料，是研究六朝以來中國社會、風俗、科學、醫藥的寶藏，而現存道教科儀之中，也保存了許多古代音樂、舞蹈材料，是研究中國古代藝術相當重要的素材。例如研究中國音樂史者，知道古代道教音樂有「步虛聲」，卻不知是怎麼回事，道藏中「玉音法事」有許多「步虛聲」，但其樂譜無人能解釋與演唱，而台灣道士在其科法中卻常演唱「玉音法事」「步虛辭」，雖然不能保證目前道士所唱的「步虛」就是署名宋徽宗填製的「玉音法事」的原始風貌，但其中顯然有重要關聯，這對研究宋代音樂，特別是詞樂，自是極珍貴的材料，類似這種例子在道教

科法中甚多。

在法國主持道教研究

施博爾一九七二年被任命為法國高等研究院第五組導師，主持道教研究，由於對道教的深刻認識，使道教研究在幾年內成為法國漢學界的「顯學」，最值得稱述的有兩件大事：一為一九七七年，台南道士陳榮盛應邀到巴黎「講道」，每週固定時間上課，為期半年，不僅受到漢學界重視，連藝術界人士對頭戴道冠、身著五彩絳衣、步罡踏斗、隨手畫符的道士都極感興趣，塞納河畔有名的約翰布希畫廊甚至邀請陳榮盛開畫展，展覽他的抽象畫──道教符籙，並作二十餘場當場揮毫──法事示範，吸引了甚多的參觀者，許多藝術家稱讚他的抽象畫畫得很好。

第二件大事則為《道藏》的整理和研究工作。目前流行的《道藏》是明英宗正統十年（一四四五）修的《正統道藏》，凡五千三百零五卷，神宗萬曆三十五年（一六○七）又有《萬曆續道藏》一百八十一卷。一九七九年，在施博爾的促成下，歐洲共同市場各國組成的歐洲基金會，成立《道藏》小組，從事「《道藏》五年計畫」，全部經費二百萬法郎，約一千萬台幣，由施博爾總其事，參與計畫的有十餘人，都是研究漢學的年輕學者。他

們運用電腦系統整理《道藏》資料，其計畫主要包括兩部分，一部分作道教經典解題，即考證《道藏》所蒐各書的源流、作者、版本，並作內容提要；另一部分工作是編作索引，把《道藏》裡出現的人名、地名、山名、年代……，作成索引。從計畫內容看，無疑地，將對後來研究道藏的人提供莫大的便利，並進一步促進道教學術的發展。

施博爾個人蒐藏許多珍貴的道經抄本，及雕製精細的神像，其數目不遜於台灣任何一座大廟。他除了主持《道藏》計畫外，還在巴黎大學開了一些道教課程，供一般大學生及社會人士選修，近年最主要的課程是「道教科儀」，講授道教的一些醮法科儀。施博爾利用田野蒐集的道場科法，與《道藏》資料印證講解，連說帶唱，幾乎能把目前台灣做一次大醮的全部過程，悉數搬演。我在他的課堂上看到二十幾位來自歐洲、美國、日本、台灣、非洲的男女學生，埋頭猛抄什麼「陸修靜太上洞玄靈寶度儀」、什麼「太上玄一真人說妙通轉神入定經」，真覺得又好笑又佩服，這些名堂在台灣（中國更不用說），即使是研究人文科學的研究生恐怕聽都沒聽過。原以為這些外國學生僅是好奇、湊湊熱鬧而已，但交談起來，卻個個興趣十足，他們覺得道教這樣偏重儀式，而缺乏一套嚴密的思想體系與教團組織的宗教值得研究，有的還進步施氏後塵，到台灣學道去了。

他們對台灣道教的活動情況相當熟悉，像一九八四年年底台南有一個為期四十九天的

「羅天大醮」，就吸引起不少習「道」的洋人。

促使道教契合社會環境

看法國的道教研究，真是值得我們檢討。因為不管如何，道教的流傳和存在是既有的事實，目前道教活動及其他有關信仰的問題也是無法視若無睹的事。研究道教，並不代表提倡道教，除了瞭解其信仰系統及社會文化的史實之外，還能藉著理性的學術研究與討論，促使道教活動更能契合當前的社會環境，對於目前漸趨嚴重的一些宗教問題（例如神壇氾濫）的解決，與建立一套民族的宗教觀，必能有所助益。否則，動輒斥道教活動為迷信，不屑一顧，就跟視道教為國教一樣，都是極空洞和不切實際的。

漂泊萬里的民間雕刻家

最近，「刻神明的」吳榮賜頗受藝文界朋友的讚賞，不少人對其木雕藝術寄以厚望。這位來自民間的雕刻家具有敏銳的觀察力和豐富的生活體驗，加上紮實的傳統木雕功夫，使得他的作品獨具清新渾厚的氣韻，幾次公開展覽皆頗受矚目。

法國巴黎第七大學的班文幹教授曾來台為他的郭安博物館選購幾件神像雕刻，經與吳榮賜接觸，發現他的作品具有濃厚的民俗色彩，又有鮮活的人物性格，既跳脫了嚴守規律的傳統民藝範疇，也與西方現代雕刻路線迥然不同，充滿渾厚的生命力。這位熟悉東、西方藝術特色的學者深受吸引，因而極力促成吳榮賜到法國、比利時幾座博物館開展覽，這不但是吳榮賜個人藝術生涯中的榮譽，也是台灣近年藝術界的盛事，它印證了民俗藝術的未來發展潛力，以及傳統木雕創新的多方可能性。

擅長捕捉人物的張力

吳榮賜的作品以人物為主，題材大都是民間傳說故事中的神仙、英雄，千百年來這些人物歷久彌新的留在寺廟、戲台及民眾日常生活經驗之中，家喻戶曉，早已成為民間社會共同的心靈圖騰。在吳榮賜的刀斧劈削之下，風流倜儻的三國周郎、一手翻夾翎子，一手撩撥戰袍，眉目深鎖，彷彿正盤算著使曹瞞大軍灰飛煙滅的奇蹟，看常山趙子龍胸懷繫著阿斗，於十萬敵軍之中，躍馬奔騰，使人如身歷其境地回到長坂坡古戰場；他如劉關張的凝肅、諸葛孔明的謀略與鎮定、董卓的魯蟒，無不栩栩如生。吳榮賜捕捉了瞬間的戲劇性張力以及人物的心理狀態，同時把自己的人生觀照投射到作品之中，賦予他們深刻的生命感，使這些民眾共同的珍奇經驗躍動起來。

與這些親切熟稔、源遠流長的民間題材相對的，是他流動性、不安定的技法，融合了傳統藝匠的圓融內斂，素人鮮活的想像力和質樸趣味，以及創作者的企圖心與實驗性，彷彿尚未琢磨完畢的璞玉，曖曖含光，又充滿極大的可能性，相當令人期待。

吳榮賜的雕刻生涯起步較晚，誠所謂大隻雞慢啼，二十三歲才開始拜師學藝，在此之前，他當過打石工和果農，這原是他那武頓的身材足以勝任的工作，但是生命中潛藏

著對美的愛好，終使他走上民藝雕刻的路子，並且很快地在這個行業出人頭地，成為「南北二路」出名的神像雕刻師傅。

傳統神像雕刻藝術，在雕刻技巧及材質選擇的紋理掌握之外，還需要由豐富人生體驗所沉澱而成的敏銳悟性。神像的造型融合了傳統戲曲與工藝的精華，但其功能並非僅供觀賞，而是一個絕對的象徵符號。請神安坐，開光點眼及所有賦予其神性的儀式，成為神像製作過程之中最重要的部份，其人文意義凌駕於造型之上。藝師的生命境界和神像身軀形成的過程一同成長，每完成了一件作品，也成就了一件功德。

頭大面四方，肚大奇才王

吳榮賜憑著過人的天賦及貴人指點，由豐富的傳統民藝為基礎，逐漸發揮自己的創作潛能與個人風格，而成為一位木雕藝術家。雖然因創作而減少雕刻神像的時間，但並未完全放棄這個使他發跡的神聖工作，這是他的質樸可愛之處。在他二十年的雕刻生涯中，大部份時間是在圓環江山樓和新莊的老社區渡過，直到最近因尪仔刻出名堂，當了藝術家，需要大一點的工作室，才搬到內湖麗山街的現址。

說吳榮賜是藝術家委實不像，當藝術家要有藝術家的樣子，比如說，藝術家的頭毛

嘴鬚就跟平常人大不相同，衣服打扮，不論作飄逸狀，或邋遢狀，都要有幾分格調，舉止言行，思想語彙，也要顯得與眾不同，慣常穿著一雙拖鞋，口中不是香煙就是檳榔的吳榮賜，分明「頭大面四方，肚大奇才王」。一身質樸的打扮加上俚俗的語言，就像你我認識的金獅團團長，或車床的黑手，酒席間唱起南都夜曲，則又是一派兄弟氣味。

這年頭動口比動手實現的多

本來吳榮賜走上雕刻之路，是有一段像「聖女貞德」，受神感召的傳奇，話說他少年時在鄉下種水果，閒來時常在溪邊看魚力爭上游，對未來感到前途茫茫，有一天做了一個夢，夢見他刻了一尊觀音佛祖，佛祖竟現身來點化他⋯⋯阿賜聽著⋯⋯，於是阿賜遵照佛祖指示，包袱款款咧，從南投集集的老家一路流浪到台北，開始拜師學藝；就像戲台搬演的上京趕考窮書生傳奇，他遇到明師，不僅傾囊相授，還連帶把女兒送給他⋯⋯。

這套「仙古」吳榮賜「嘴角全波」地講過無數遍，表示他做一名神像雕刻師傅是神明「榮賜」的，不過，這對做為藝術家的吳榮賜似乎也幫不上忙，一直到現在，講起藝術創作理念，阿賜還是咿咿啊啊啊，不知在說啥麼碗糕。

格」。

然而，這年頭說理念的人太多，動手去付諸實現的少，不會談理念的，反而成為一種特色，外型既不嬉皮也不雅痞，老老實實的吳榮賜為此構成了他個人的「清新風格」。

作為吳榮賜的朋友，我很期待能「跟神明講話」的阿賜一步一步穩穩走下去，青壯年掙來的榮譽自然是一種肯定，也是一種鼓勵，但未來仍有漫長的路，人助神助，有豐富人生閱歷的阿賜，神明一定會保祐他、「榮賜」他的。

公園的藝術腳色

台灣的表演藝術，一向以劇院和寺廟舞台演出為主流；這十餘年來，社會經濟快速發展，都市高樓大廈林立，交通與環境污染問題嚴重，人們的活動空間日趨狹促，相形之下，公園的寬闊綠地成為都市民眾日常最好的休閒與運動場所；原先活躍於廟埕、曲館的老藝人也紛紛移師至此，就地「落地掃」地表演起來，像台北青年公園、宜蘭中山公園、羅東公園、花蓮介壽公園、竹東公園、員林公園……都先後形成民間劇場，每天早上三五成羣地即興表演戲曲、客家山歌、民謠和流行歌曲，質樸感人，為原本以休閒為主的公園，增添了幾分人文色彩。另外，台北市政府從一九八〇年開始，每年在新公園舉行露天藝術季，文建會也在青年公園連辦幾年民間劇場，規模都相當大，為市民提供良好的藝術休閒環境，不僅擴大藝術活動空間，更使公園的文化地位日益突顯。

231

公園的表演藝術活動，基本上介於劇院與廟會演出之間，兼具休閒與欣賞藝術的性質，並有調和不同觀眾層的功能。台北露天藝術季內容就包括了傳統戲曲、木偶戲、管弦樂、銅管樂、國樂、民族舞蹈、民歌、搖滾樂與綜藝節目，原分屬於「劇院人口」與「非劇場人口」的觀眾羣，藉著這項免費的公園藝術活動有藝術經驗交流的機會。

談起公園的藝術活動，許多人不免會聯想到紐約的中央公園和日本原宿的代代木公園。

紐約的中央公園，佔地八百四十多畝，每年吸引一千兩百萬以上的遊客，這裡的音樂會動輒吸引二十萬以上的觀眾；在露天劇場舉行的莎士比亞藝術節，更是名聞遐邇，為紐約重要的藝術傳統之一。日本原宿的代代木公園每逢周末，提供青少年固定的表演場所、聚會空間，透過多樣的形式，前衛、傳統，東方、西方構成千奇百怪的表演活動，發洩青年特有的活力與朝氣，也成為外來觀光客或日本各地民眾「觀奇」與「亮招」的特定空間，為東京最具文化特色的地方之一。

台灣的公園，不論在自然環境、劇場設備及場地規模各方面，均有不足，在表演內容及活動方式上，也尚未建立風格；尤其令人掃興的，台灣氣候春冬潮溼多雨，夏秋又多颱風，露天演出很難掌握，像一九九〇年台北露天藝術季首場就碰上颱風天，而後幾

場演出也因大雨而取消，使整個活動效果大打折扣。

一九七〇年代，台灣曾上演過一部美國電影，譯為《超世紀謀殺案》（卻爾頓希斯頓主演），描述西元二〇二〇年，人類社會已完全改觀，人們靠葉綠素生存，整個紐約不見樹，沒有林，民眾大排長龍在中央公園排隊買票，就為了看僅存的「樹」長的是什麼樣子。我們還是應珍惜自己既有的一切資源吧！讓看起來不怎麼起眼的公園，也能扮演重要的藝術功能，在現實環境中，與劇院、廟會乃至街頭藝術，構成整體的文化景觀。

電子琴花車的新「民俗」

台灣的立委選舉熱鬧滾滾，電子琴花車載著美女，跟候選人一樣忙碌地穿梭在各鄉鎮，她們演出的清涼秀如甘草般沖淡了嚴肅、具爭議性的政治議題，為候選人帶來了大批人潮，引來了不少好奇與嘆息。

最「現代」的野台戲

有幾位著名的歌手帶著舞羣，仿照電子琴花車的演唱形式，在南北各地廟埕表演流行歌曲。他們刻意模仿五〇年代的衣飾、裝扮，以最土的造型演唱最新創作歌曲，與一般電子琴花車常見的清涼鏡頭大相逕庭，卻也吸引無數看熱鬧的民眾。

電子琴花車是台灣民間的「新興」行業，已然佔領廟會，成為最「現代」的野台

戲，各種婚喪喜慶迎神進香甚至競選活動，沒有電子琴花車，就彷彿拜拜沒有燒香一樣。

電子琴花車的表演項目光怪陸離，它可以沒有電子琴，卻不能沒有歌舞女郎，由於是開放性表演，各種階層的男女老少皆可擠在花車四週，觀看小舞台熱情演出。對於民眾而言，看電子琴花車不啻是看免費的脫衣舞秀，自然趨之若鶩，連在肅穆悲戚的喪禮，也因電子琴花車的無所不在，及「五子哭墓」、「孝女白瓊」的加入更顯得唐突與令人側目。從民俗角度來看，電子琴花車的出現，卻又反映民間的文化活力，「民之所欲」，沒什麼不可能！民間原就有悠久、深厚與自發性的文化傳統，隨時空發展不同的風貌，並與民眾生活保存密切的關係。以廟會祭典為例，它提供百藝競陳的情境，不但有祭典委員會規劃的表演項目，也有由聚落、社團呈現的表演，更有許多臨時湊熱鬧的藝人、群眾，而在文化傳遞過程中，也存在一些脫序的現象，縱使再神聖的祭儀皆有一些帶色彩的插科打諢。但在民間文化發達的時代，一些劣質的表演成分不足掛齒，反而顯現庶民大眾的幽默與浪漫。

民眾因為工作與居住環境改變，沒有時間，也沒有意願參與地方文化活動，另方面，廟宇的興築與祭典並未隨著民間文化之衰落而解體，反而更加頻繁與壯盛，民間文

化因而逐漸呈現浮誇、空虛的生態。許多極具特色與風格的民間藝術文化因為參與者寡而逐漸消褪，乏人問津，反倒是一些簡單、膚淺、粗糙、著重感官刺激的通俗活動得以呈現，充滿艷情的電子琴花車更一枝獨秀，成為廟會的專寵，顯示民間文化的沒落與澆薄。

要改善當前民間活動的弊端，並非動用法律即可收效，也不是發動輿論口誅筆伐可以奏功。以前官府與道學家把民間的一些習俗與戲曲活動視為迷信、浪費的陋習，用各種手段予以限制、禁止，但是仍阻止不了民俗文化的發展。改善民間文化弊端，最有效的方法是有更多的人起而行，用更多、更好的文化、藝術參與社區活動，重塑生活空間與文化環境，藉以取代、沖散惡質文化。

神聖、世俗與流行文化的交融

有流行歌手在廟前的電子琴花車上走唱，把廟埕當作他們的表演場所，唱歌給鄉間婦孺老幼聽，或可給社會大眾一個啟示：電子琴花車只是一種交通工具與表演空間，任何藝術家、有心人都可以在這裡傳播他們的藝術理念與人文關懷。這種表演空間可好可壞，表演水準可能有優有劣，可從表演者的工作態度，演出內容及與周圍環境之互動看

得出來。當然，民間文化不是只有電子琴花車，歌手在廟口大唱流行歌謠也並非民間文化最主要的內容，每個人都可以不同的藝術內容與形式參與其間。

報載這些歌手因認為電子琴花車秀是演給神明看的，舞台橫在廟前，自己就成了台下觀眾與神之間的橋樑，所以每到一地，就先燒香敬神，這些舉措雖是商業噱頭，但他們肯脫下明星的外衣，走入人羣，用嚴謹的工作方法、虔敬的表演態度與市場行銷的策略，給一向被人詬病的電子琴花車秀新的生命，新的感覺，也給民間文化帶來新的視野，無形之中，增加流行音樂的羣眾性，也藉著神聖／世俗的交融擴大流行文化的內涵。

傳統藝術的薪傳獎

為了挽救日趨式微的民俗藝術，政府曾舉辦各種獎勵措施與技藝傳習計劃。民族藝術薪傳獎是教育部從一九八五年開始設立的，目的在表揚資深優秀藝人，對一向被冷落的民俗藝人起了不少鼓舞作用。

不過，衡量近年國內文化環境及民俗技藝現況，薪傳獎表現政府重視民俗藝術的宣示性功能已經達到，應該功成身退，否則，放任現有情況繼續下去，反而易生弊端，原因在於薪傳獎選拔的過程粗糙，而且是從現有藝人名單中選取，無疑地是讓現有民俗藝人排隊領獎，失去獎勵的意義。

薪傳獎的後遺症

有人形容薪傳獎的活動宛如一潭死水，用意雖善，卻毫無生機，因為像金馬獎、金鐘獎、金曲獎、金鼎獎這類大獎，皆以演員、藝人、作者的新作品為選拔標準，就是一些與傳統藝術有關的競賽，如國軍文藝金像獎、地方戲劇比賽，固然頗有爭議，但起碼年年「推陳出新」。薪傳獎設置的意義及獎勵對象與前述獎項不同，是以表揚資深而又有薪傳能力的藝人為主，幾屆下來，符合此項標準者愈來愈少，於是一些年輕而資淺的技藝人才甚至學者也紛紛上榜。

薪傳獎大多數的評審委員都有豐富的學養及藝術鑑賞力，但不見得有實際田野工作經驗，面對較藝多年的前輩，除了「風聞」其技藝水準，僅能從書面資料鑑定，大約二、三次的評審會議即可決定名單，而得獎者係依傳統工藝、傳統音樂及說唱、傳統戲劇、傳統雜技、傳統舞蹈五大類分別選出，常流於形式上的公平，因為前述五類所涵蓋的技藝條件不同，技藝難度互異，所蘊育的文化價值亦不可同日而語，例如南北管是台灣源遠流長的劇（樂）種，劇團林立，名家輩出，一個技藝高超、經驗豐富的樂師可能在十年都列名不上，但是另外一個表演項目，可能隨意就產生一個藝師，兩者相較，真

240

有天淵之別。

薪傳獎雖然鼓舞民俗藝人，但也產生一些不良後遺症，前幾屆得獎者尚可謂眾望所歸，多屬社會大眾熟知的藝人，但是愈到後來，藝師得獎泰半需靠機緣，許多藝人為了得獎四處奔走，薪傳獎設立的宗旨漸行漸遠矣！對藝人而言，能夠得獎自然是至上的光榮，也因而深感責任重大，亟欲薪傳其技藝，然而，得了薪傳獎必須做什麼？什麼技藝應該薪傳？他們多半缺乏概念，也未見「有關單位」與之協調、輔導，徒然造成困擾。

薪傳獎由教育部主辦，不可謂不隆重，但是每年的頒獎典禮節目空洞，使得這項民俗藝術盛典，顯得貧乏與寥落，原因在於節目製作單位無法掌握民俗藝術特質，使豪華的劇院舞台與民俗技藝表演環境形成對比，無法表現得獎人的藝術生命史，自難吸引觀眾。本人多次參與薪傳獎的評審工作，曾建議薪傳獎應做階段性整體評估，以作為是否繼續舉辦的依據。後來一位參與承辦頒獎典禮的評審告訴我，他們已對薪傳獎做過評估，不過，是在頒獎典禮現場調查來賓，結果證明「大家都贊成繼續舉辦」。其實，主辦單位應該調查的不只是典禮會場的來賓，也應包括未與會的民俗藝人及一般觀眾。

重新評估，加以整合

幾年下來，薪傳獎已吸引不了民眾的興趣，而應該得獎的藝人也早已得獎，如果仍有「遺珠」也可一次「網羅」，教育部應該適可而止，取消薪傳獎，或由各地文化中心、民間社團自行辦理，然後把舉辦薪傳獎的經費、人力用來做更有效的民俗技藝維護，就算薪傳獎一定要辦，也應轉移方向，使之與台灣地區相關活動，例如地方戲劇比賽、舞獅大賽、陣頭比賽、舞蹈比賽，及文建會的民族工藝獎結合，以獎勵藝師及民族藝術團體的「呈現」為主要目的。

現代社會要維護民俗藝術誠屬不易，現階段應具體地提供民俗藝術良好的展演環境，做好人才的培育計畫，不只是宣示性的鼓勵與示範而已。面對各種民俗藝術展演及傳藝計畫大多熱鬧有餘、精彩不足，甚至流於低俗的地步，政府實應把各單位形形色色的計畫重新評估，加以整合，尤其是行之已久者更應檢討改進，才能真正發揮效果。

傳統藝術的薪傳獎

本書內文曾刊載於…

第一章／台灣劇場的新本土主義

劇場、語言與觀眾　表演藝術四十三期　一九九六年五月

劇場的政治與歷史話題　表演藝術三十九期　一九九六年一月

台灣劇場的新本土主義　中國時報　一九九三年九月三十日

台灣需要什麼樣的社區劇場？　表演藝術三十六期　一九九五年十月

推廣民俗與文化下鄉　民俗曲藝二十六期　一九八三年十月

劇場的本土評論　表演藝術四十八期　一九九六年十一月

維護傳統藝術豈可捨本逐末　民生報　一九九六年十二月十九日

第二章／文化，也有抗爭的權利

劇場，弱勢民族的舞台！　中時晚報　一九九○年六月十七日

「文化立鎮」鬧鬧熱　中時晚報　一九九○年七月九日

溫泉鄉的文化與風化　中時晚報　一九九○年七月十六日

關帝爺的啟示　自由時報　一九九五年七月十九、二十日

維護古蹟的眼界　中時晚報　一九九○年八月十三日

文化，也有抗爭的權利　中時晚報　一九七九年七月二日

打破文化不平等，請從地方做起！　聯合報　一九九○年十二月二十九日

誰打破本土文化？　中國時報　一九九四年十二月二十八日

地方劇場的重建　中時晚報　一九九○年六月十八日

成立「台灣劇校」當務之急　中時晚報　一九九〇年六月二十五日

地方文化的「自力救濟」　自立晚報　一九八七年十二月十日

能哭，還是自己哭吧！　中時晚報　一九九〇年七月三十日

第三章／檢視當代戲劇

本土新書㉖

抗爭與認同

台灣戲劇現場

作者——邱坤良

發行人——李永得

出版者——玉山社出版事業股份有限公司

　　　　台北市忠孝東路一段八十三號九樓之三

　　　　電話／（〇二）三九五一九六六

　　　　郵撥／一八五九九七九九　玉山社出版事業股份有限公司

總經銷——吳氏圖書有限公司

　　　　台北市和平西路一段一五〇號三樓之一

　　　　電話／（〇二）三〇三四一五〇

總編輯——魏淑貞

編輯——陳柔森、王心瑩、鄭晏青

行銷業務——吳俊民、鄭玉卿

法律顧問——魏千峯

排版——極翔排版有限公司

印刷——松霖彩色印刷有限公司

初版一刷——一九九七年三月

定價——新台幣二八〇元

◎行政院新聞局局版北市業字第一四號
版權所有　翻印必究
※缺頁或破損的書，請寄回更換※

國家圖書館出版品預行編目資料

臺灣戲劇現場：抗爭與認同 ／ 邱坤良著. -- 初
版. -- 臺北市：玉山社，1997 [民 86]
 面； 公分. -- (本土新書；26)
ISBN 957-9361-51-7 (平裝)

1. 戲劇 - 臺灣

982.832 86001921